붓 하나로 그리는
수채화 캘리그라피

watercolor
calligraphy

붓 하나로 그리는
수채화 캘리그라피

강라은 지음

For you

미디어샘

붓 하나로 그리고 쓰며 느끼는
소소한 행복

저는 혼자 손글씨 쓰기를 좋아해요. 하지만 전문적으로 캘리그라피를 배운 적은 없어요. 그림을 그리고 손글씨를 쓰다 보면 어쩐지 위로받는 것처럼 마음이 따뜻해집니다. 수채화 는 제게 있어 힘들 때 위로가 되어주고 다시 나아갈 수 있게 힘을 주는 소중한 취미입니다.

제가 그림을 그리며, 손글씨를 쓰며 위로받은 것처럼 다른 분들도 이 책에 실린 작품을 따 라 그리고 쓰며 마음이 치유되었으면 좋겠습니다. 제 진심을 전할 수 있을까 설렘과 두려움 을 품은 채 그리고 쓰기를 반복했습니다.

그렇게 원고 작업을 하면서 참 많은 걸 느꼈어요. 같은 문구여도 굵기나 기울기 등을 다르 게 쓰면 다가오는 의미가 달라졌어요. 색감을 다르게 써도 달라졌고요. 무엇보다 내 마음 상태에 따라서 그림과 글씨가 참 많이 달라졌어요.

막 연애를 시작했을 때의 설렘 가득했던 감정을 떠올리면 글씨도 그렇게 표현되었고, 누구 에게도 말 못할 이별의 아픔을 떠올리며 쓰면 글씨에도 그 감정이 담겼어요. 거기에 수채화 그림까지 있으니 감정이 손에 잡힐 듯 또렷해졌어요.

가만히 생각해보았습니다. 그동안 바삐 지내서 눈치채지 못했는데, 지치고 반복되는 나날 에 이리 치이고 저리 치여 감성에 무뎌진 제가 보였어요. 좋아하는 그림을 그리고 글을 쓰며 저만의 감성을 조금씩 키워나갔고 무심코 지나쳤던 일상의 소소한 행복이 눈에 띄기 시작 했죠. 그리고 그것은 그림의 소재가 되었어요.

여러분들에게 이 책이 지친 나날에 잠시 쉬어갈 수 있는, 쉼터 같은 책이었으면 좋겠어요. 바 쁜 일상이지만 그 속에서 그림을 그리고 글씨를 쓰며 소소한 행복을 느꼈으면 좋겠어요.

부족한 실력이지만 이런 마음을 가득 담았습니다. 부디 제 마음이 여러분에게 전해지길 바 라며 모두 즐거운 수채화 캘리그라피 시간 되세요.

강라은

Contents

Watercolor Calligraphy · 1

마음이 두근두근한 날

Watercolor Calligraphy · 2

마음이 콩닥콩닥한 날

수채화 캘리그라피 도구

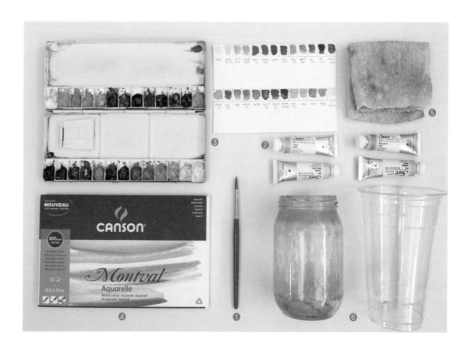

❶ 붓 '화홍 4호' 붓 하나만을 사용했어요. 그보다 큰 붓은 글씨가 둔탁하게 써지고 선이 두꺼워서 섬세한 표현이 어렵습니다. 4호 정도의 두께가 적당합니다.

❷ 물감 투명수채물감은 브랜드가 다양합니다. 이 책에 실린 작품은 신한SWC물감으로 그렸습니다. 처음에는 가격이 부담되지 않는 선에서 기본색(18색, 24색)으로 구성된 물감세트를 구입하세요. 더 필요한 색은 낱개로 추가 구입해도 됩니다.

❸ 팔레트와 색견본 26칸 구성의 미니 팔레트를 사용했습니다. 휴대하기 편해서 언제 어디서나 수채화를 즐길 수 있답니다. 색견본을 만들어놓으면 물감을 다시 짤 때 헷갈리지 않아요.

❹ 종이 수채화 특성상 어느 정도 두께가 있는 종이가 좋습니다. 캔손몽발(canson montval) 300g/㎡ 종이를 사용했습니다.

❺ 수건 안 쓰는 수건을 잘라 사용했습니다. 물을 흡수할 수 있으면 어떤 재질이든 괜찮습니다.

❻ 물통 파스타 유리병을 재활용했습니다. 화방에서 물통을 구입할 수도 있지만 유리병이나 테이크아웃 커피컵을 재활용해도 됩니다.

수채화를 위한 간단한 팁

◇◇ 물감 농도 조절 ◇◇

물감 농도 비교

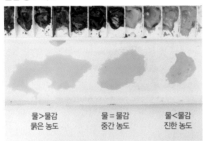

물>물감
묽은 농도

물=물감
중간 농도

물<물감
진한 농도

물감 농도에 따른 번짐 차이

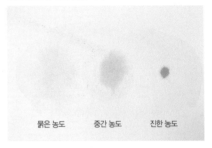

묽은 농도　　중간 농도　　진한 농도

물감의 농도 조절은 개인차가 있고 그리는 과정마다 다양하지만, 크게 묽은 농도, 중간농도, 짙은 농도의 3가지로 나눌 수 있어요. 팔레트에서 물감을 섞을 때 물의 양에 따라 붓으로 농도를 느낄 수 있는데, 묽은 농도는 물의 양이 많아 부드럽게 섞이고, 짙은 농도는 다소 뻑뻑할 거예요. 자연스러운 농도 조절을 위해서는 색을 섞을 때 농도에 따라 느껴지는 부드러움의 차이를 익히는 것이 중요합니다. 많은 연습을 통해 본인의 그림 스타일에 맞는 농도를 찾아보세요.

물방울을 떨어뜨렸을 때 묽은 농도는 색이 확 번지고, 짙은 농도는 거의 번지지 않습니다.
※ 24쪽 '너라서 좋아'의 라넌큘러스 그림 과정 참고

◇◇ 수채화만의 매력, 번짐 무늬 표현하기 ◇◇

그림 위에 물을 두세 방울 떨어뜨려주세요. 그리고 마르길 기다리면 됩니다. 간단하죠? 다 마르고 나면 자연스럽게 번져서 아름다운 무늬가 생깁니다. 수채화의 매력인 '번짐 효과'를 확인해보세요.

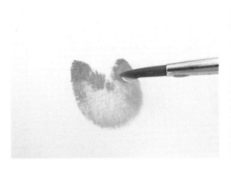

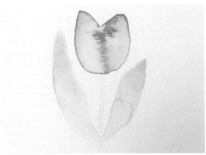

∞ 테두리는 진하게 안쪽은 투명하게 – 물방울 떨어뜨려 붓으로 흡수시키기 ∞

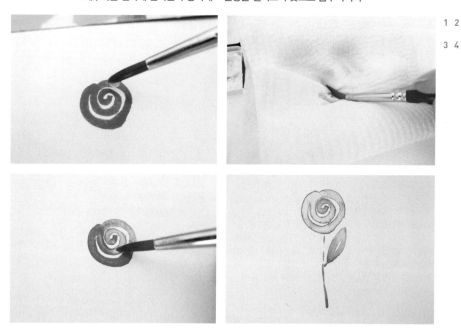

1 2

3 4

1 그림 위에 물방울을 떨어뜨려주세요.

2 수건(또는 화장지)에 붓에 있는 물기를 닦아 붓을 건조한 상태로 만들어주세요.

3 그림 위에 있는 물방울에 붓을 대어 빨아들여주세요. 물이 많이 고여 있다면 2~3 과정을 반복해 주세요.

4 떨어뜨린 물방울이 물감을 바깥으로 밀어 가늘고 옅은 테두리가 생겼어요. 붓으로 색을 빨아드려 안쪽이 맑고 투명해졌어요. 1~3 과정을 한 번 더 반복하면 안쪽이 더 맑아집니다.

∞ 테두리는 진하게 안쪽은 투명하게 – 외곽선 만들고 물로 풀어주기 ∞

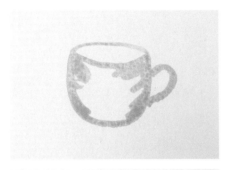
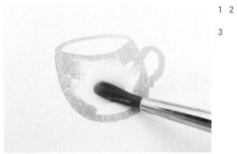

1 2

3

1 붓 끝으로 형태를 잡아주세요. 사진처럼 살짝 안쪽까지 칠해주어도 좋아요.

2 물을 가득 머금은 붓으로 외곽선을 풀어주세요.

3 물로 풀어주었기 때문에 바깥으로 갈수록 부드럽게 진해졌고 안쪽은 연하고 맑게 표현되었어요. 만약 물이 많아 물똥이 생겼다면 붓으로 바로 흡수시켜주세요.

수채화 캘리그라피를 위한 간단한 팁

수채 캘리그라피의 가장 큰 매력은 글씨체뿐만 아니라 색감으로도 감정을 담을 수 있다는 것이 아닐까요? 게다가 문구와 어울리는 그림까지 함께 그려 넣을 수 있는 것도 큰 매력입니다. 글씨의 두께, 크기 등 캘리그라피 기초와 색감 등 수채화 캘리그라피만의 특징을 간단히 정리했습니다.

∞ 글씨의 두께 ∞

붓 끝으로 쓰면 날카롭고 가는 글씨체를 쓸 수 있습니다. 이러한 글씨체는 외로움, 우울, 슬픔의 감정을 표현할 때 좋습니다.

tip 붓을 살짝 위로 올려 쓰면 붓 끝으로 쓰기 쉬워요.

연필을 잡듯 붓을 잡고 쓰면 적당한 두께감의 곡선이 많은 글씨체를 쓸 수 있습니다. 이러한 글씨체는 즐거움, 행복, 다독임의 감정을 표현할 때 좋습니다.

tip 물보다 물감이 많은 농도는 뻑뻑해서 글씨가 잘 안 써집니다. 물감보다 물이 많은 농도는 글씨를 적당한 두께로 부드럽게 쓸 수 있습니다.

∞ 글씨의 크기 ∞

그림이 작다면 글씨도 획 길이를 짧게 써서 아기자기하게 표현해보세요. 귀여운 수채화 캘리그라피는 스티커나 미니엽서에 그리면 잘 어울려요.

손힘을 조절해 획 두께에 변화를 주면 귀여운 느낌을 강조할 수 있어요. 두껍고, 가는 획이 서로 어우러져 레몬에이드의 톡 쏘는 탄산이 글씨에서도 전해집니다.

작은 글씨와 큰 글씨로 크기 차이를 뚜렷하게 해주면 마음의 울림이 확산되는 느낌을 담을 수 있습니다.

∞ 센스 있게! 느낌 있게! ∞

글씨 두께는 가늘지만 곡선을 강조해 눈에 띄게 했습니다. 그림과 같은 연분홍색으로 한층 더 부드럽고 여린 느낌으로 표현했습니다.

직선으로 거칠고 뾰족하게 쓰면 강한 의지와 결의를 표현할 수 있어요. 이런 글씨체는 빠르게 내려 그어주면 훨씬 날카로움이 살아나요.

글씨 대신 귀여운 표정을 넣어보세요. 센스 있는 캘리그라피가 될 거예요. 문구 끝에 하트, 별 등을 그려주어도 예쁩니다.

∞ 글씨의 색감 ∞

어미색

아기색

다른 색으로 포인트를 주고 싶다면 보색 대비가 되는 색감으로 써보세요. 그림이 생기 있어 보이고 눈에 더 잘 띈답니다.

그림과 같거나 비슷한 색감으로 글씨를 쓰면 그림과 문구가 하나로 어우러져 잔잔한 감성을 살려서 표현할 수 있어요.

tip 비슷한 색감의 그림을 표현할 때 주조색을 만들어놓고 주조색+다른 색을 섞어주세요. 주조색은 어미색이고 다른 색과 섞어 나온 색감을 아기색이라고 생각하면 더 쉽답니다.

Watercolor Calligraphy · 1

마음이 두근두근한 날

Day 1

Fall in Love

어쩌죠? 기분이 좋아서 자꾸 웃음이 새어나오고 심장이 간질간질해요.
세상이 반짝반짝 빛나 보여서 눈이 부셔요. 사랑에 빠졌나 봐요.

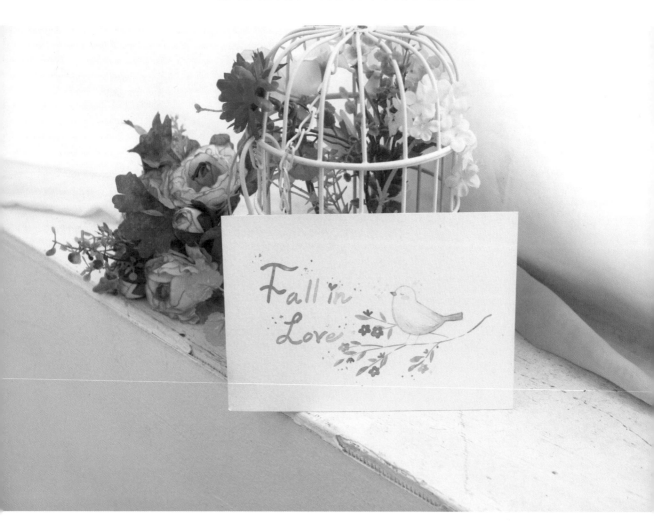

피코크블루(물 많이)	쉘핑크
코발트그린	올리브그린
로엄버	쉘핑크(물 많이)

1 귀여운 새 한 마리를 스케치해주세요. 발은 앞으로 쭉 뻗게 그려주세요. 나중에 나뭇가지를
그려 넣어 새를 앉힐 거예요.

2 새의 털을 한 올 한 올 그려준다 생각하며 붓끝으로 머리 아래에서부터 그어 몸통을 채워주
세요. ⬤ 피코크블루(물 많이)

3 꼬리 쪽은 진한 색으로 콕콕 찍어주거나 몸통을 칠했던 것처럼 한 올씩 그어주세요. 새의 부
리를 칠해주세요. ⬤ 코발트그린 ⬤ 로엄버

4 붓끝으로 나뭇가지를 표현해주세요. ⬤ 올리브그린

tip 나뭇가지나 줄기처럼 가는 선으로 표현해야 하는 그림은 붓을 세워 붓끝으로 그어주세요. 너무 천천히
그으면 손이 부들부들 떨리면서 선이 두꺼워져요. 종이에 붓끝을 스치듯 그어주세요. 작품 속 나뭇가지를 유
심히 보면 중간중간 선이 끊겨 있을 거예요. 한 번 쓱 그었다가 잠시 끊었다 다시 그으면 선을 가늘게 그릴
수 있답니다.

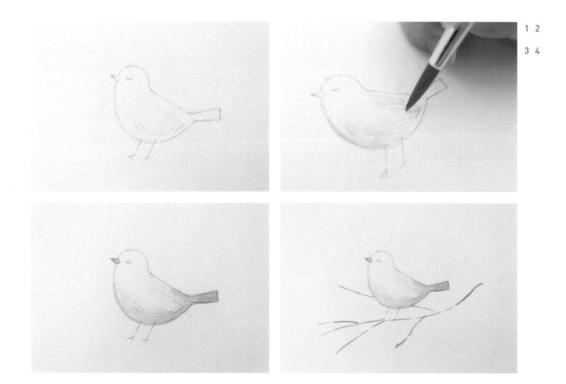

1 2

3 4

5 나뭇가지에 잎을 칠해 더해주세요. 나뭇잎을 완전히 칠하지 않고 살짝 하이라 이트를 남겨도 좋아요. ■ 올리브그린

6 이번에는 꽃을 그려볼까요? 붓끝으로 꽃모양을 잡아준 다음, 동그라미만 남 기고 칠해주세요. 새 발자국 모양으로 칠해서 꽃을 옆에서 본 것처럼 표현할 수 도 있어요. ■ 쉘핑크

7 보기 좋은 위치에 꽃을 그려주세요. 꽃을 칠한 색을 묽게 하여 새의 볼을 물들 여주세요. ■ 쉘핑크(물 많이)

8 새 주변에 반짝이는 효과까지 넣어주면 사랑에 빠져 수줍은 표정의 새가 완성 돼요. ■ 피코크블루

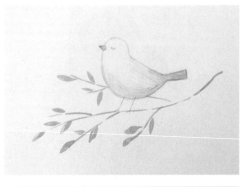
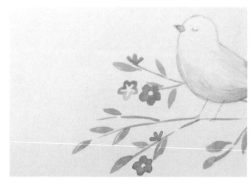

5 6

7 8

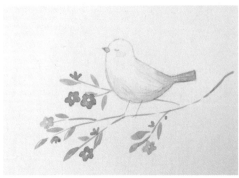
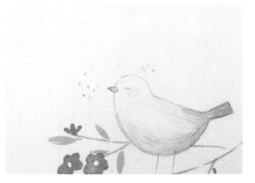

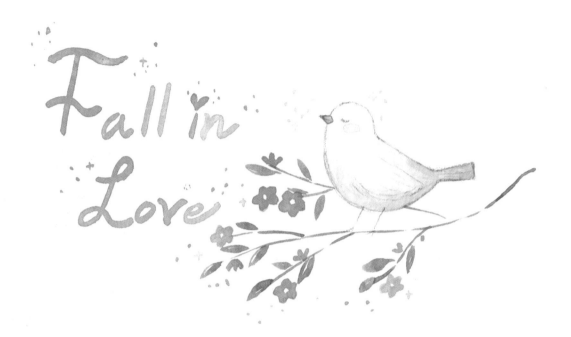

'F'의 가로획은
곡선으로 써주세요.

'l'은 일자로
반듯하게 써주세요.

'i'의 점은 하트로
그려주세요.

'L'을 꼬아주면 여성스러운
느낌을 줄 수 있어요.

'e'는 위에 있는 'n'과 같은
각도가 되게 살짝 올려주며
마무리하세요.

Day 2

너는 나의 봄이야

겨우내 꽁꽁 언 땅을 녹이는 봄 햇살처럼
따스한 말을 속삭여 내 맘을 녹여주는, 너는 나의 봄이야.

■ 쉘핑크+버밀리언휴
■ 쉘핑크
■ 쉘핑크+퍼머넌트레드
■ 샙그린

1 붓끝으로 회오리를 그리듯 안쪽에서 바깥쪽으로 둥글게 그어주세요. ■ 쉘핑크

2 그림 위에 물 한 방울을 떨어뜨려주세요. 그림이 작으니까 한 방울이면 충분해요.

3 붓을 수건에 닦은 다음, 그림 위에 떨어뜨린 물방울에 대어 물기를 빨아들이면서 그림 모양
대로 붓을 움직여주세요.

4 같은 방법으로 꽃 여러 송이를 비슷한 색으로 그려주세요. 이때 위아래로 들쑥날쑥 그려주
면 리듬감이 생겨 좋아요. ■ 쉘핑크+버밀리언휴(색 비율 자유롭게 칠하기)

1 2
3 4

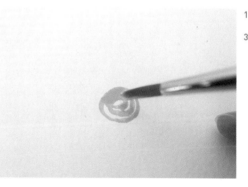

5 줄기와 나뭇잎을 그려주세요. 이번에도 물 한 방울을 떨어뜨려주세요. 🟢 샙그린

6 마른 붓을 바깥쪽에 대어 빨아들이면 안쪽은 진하게 바깥쪽은 연하게 표현된답니다.

7 흡수 정도에 차이를 주면서 나머지 꽃에도 줄기와 나뭇잎을 그려주세요.

8 더 꾸며주고 싶다면 꽃 주변에 붓끝으로 콕콕 점을 찍어 반짝이는 효과를 주세요.
 ⚪ 쉘핑크

9 반짝반짝 빛나는 말갛고 예쁜 꽃들이 완성되었어요.

5 6
7 8
9

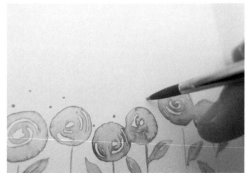

'ㄴ'은 각진 모양으로
써주세요.

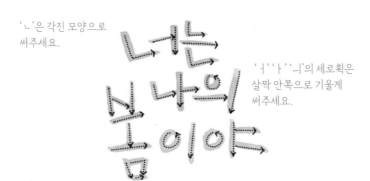

'ㅓ''ㅏ''ㅢ'의 세로획은
살짝 안쪽으로 기울게
써주세요.

Day 3

너라서 좋아

너를 좋아하는 이유? 셀 수도 없이 많아서
뭐부터 말해야 할지 모르겠어. 그냥, 너라서 좋아.

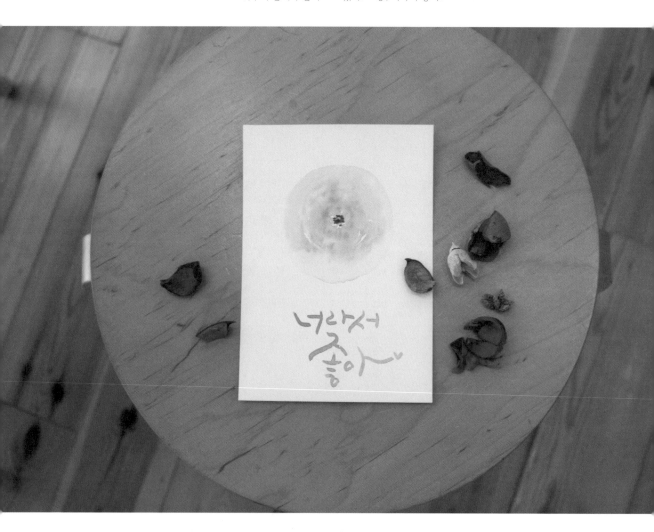

 ■ 쉘핑크
■ 퍼머넌트그린
■ 올리브그린

1 연분홍 라넌큘러스를 그려볼게요. 원하는 꽃송이 크기로 크고 둥글게 물로 칠해주세요.
이때 꽃의 한가운데는 칠하지 말고 비워두세요.

2 물로 칠한 곳에 연하게 색을 칠해주세요. ▨ 쉘핑크

tip 물을 칠해놓아서 살짝만 칠해도 확 번져요. 붓면보다 붓끝으로 가늘게 원을 그린다는 느낌으로 칠해
주세요. 붓끝으로 그어 동그라미 중간중간 색이 끊기더라도 물을 많이 칠해놓았기 때문에 자연스럽게 번질
거예요.

3 물감의 농도를 진하게 하여 안쪽에 한 번 더 그어주세요. 꽃의 가운데에는 물을 칠하지 않
아서 색이 번지지 않아요. 꽃 한가운데는 이번에도 비워두세요. ▨ 쉘핑크

4 이제 라넌큘러스 안쪽을 초록색으로 표현해볼게요. 붓끝으로 짧은 선을 여러 번 넣어주세
요. 이때 안쪽의 농도는 꽃잎의 농도보다 진해야 합니다. ▨ 퍼머넌트그린

1 2
3 4

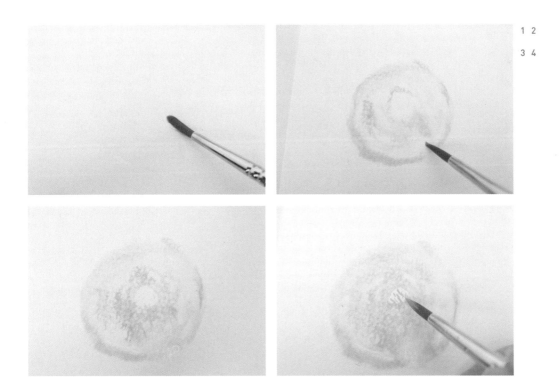

5 둥글게 깔아준 색보다 물감 농도가 진해서 물로 칠해놓은 부분과 닿아도 크게 번지지 않습니다.

 tip 초록색에 물이 많으면 꽃잎에 칠한 색과 닿았을 때 확 번지므로 밑색의 농도보다 진하게 해주세요.

6 정가운데에 진한 색으로 두세 번 콕콕 찍어주세요. 아주 짙은 농도로 해주어야 앞서 칠한 색과 섞이지 않습니다. ● 올리브그린

7 물기가 모두 마른 모습이에요. 수채화는 물기가 마르기 전과 마르고 난 뒤의 느낌이 다릅니다. 칠해놓은 물이 물감을 바깥으로 밀어내면서 옅게 테두리가 생겼고, 번짐 효과로 은은한 무늬가 생겼어요.

 tip 수채화는 물기가 마르고 나면 느낌이 확 달라진답니다. 망쳤다고 생각한 그림인데 물기가 마르고 난 뒤에 보니, 예쁘게 번져서 무늬와 색이 잘 어우러진 그림으로 바뀌기도 해요.

5 6

7

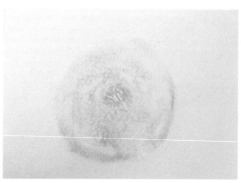

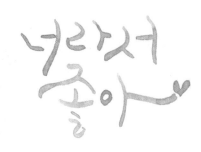

'ㅓ'는 안쪽으로 기울여서 'ㅅ'의 첫획은 강하게
길게 빼주세요. 그어주세요.

'ㄴ'은 살짝 눕혀서
써주세요.

'ㅈ'의 첫획은 길게
곡선으로 빼주세요.

'ㅏ'는 길게 빼주세요.
끝에 하트를 그려 넣으면
더욱 사랑스러워요.

'ㅎ'은 2획으로
써주세요.

Day 4

달콤한 우리의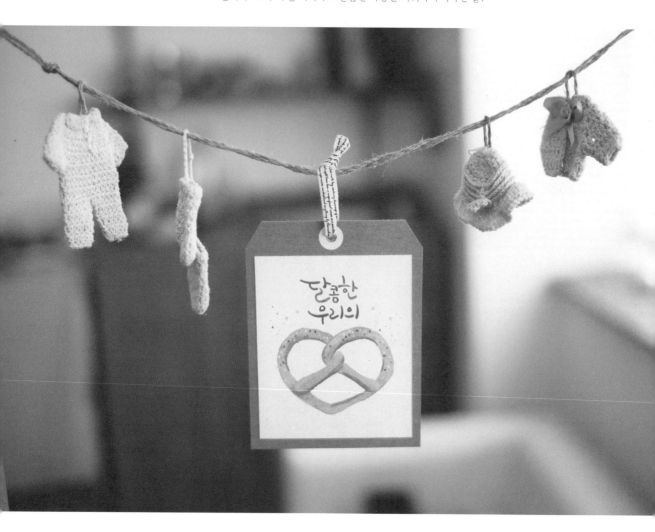

콩깍지가 씌었나 봐요. 프레첼이 하트 모양으로 보이는 거 있죠?
그날이에요. '우리'를 기대하고 달콤한 사랑을 키워가기 시작한 날.

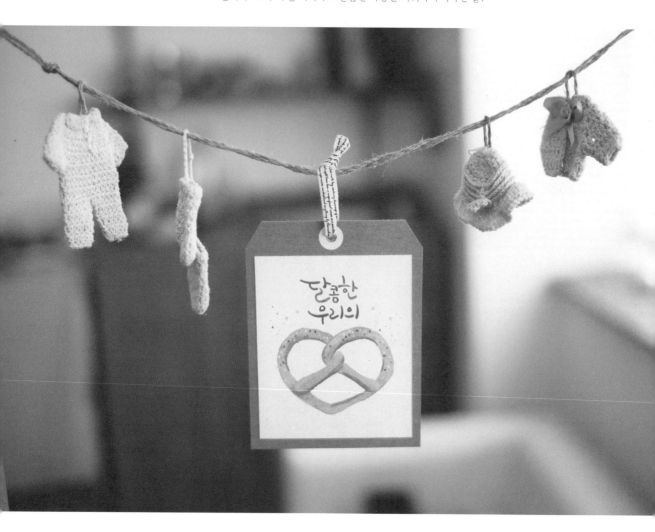

달콤한
우리의

 ■ 옐로오커　　□ 화이트
■ 번트시에나　■ 퍼머넌트옐로딥
■ 쟌브릴리언트　■ 쉘핑크
　　　　　　　■ 버밀리언휴
　　　　　　　■ 피코크블루
　　　　　　　■ 샙그린

1 하트를 오른쪽 반쪽만 그려주세요. ⬜ 옐로오커

2 살짝 위쪽으로 시작점을 잡고 나머지 반쪽을 그려 하트를 완성해주세요. ⬜ 옐로오커

3 가운데 꼬인 부분에 하이라이트 경계가 남도록 그어 프레첼 모양을 표현해주세요. ⬜ 옐로오커

 tip ___ 하이라이트 경계를 너무 많이 남기면 모양을 알아보기 어려워요. 하이라이트 경계는 최대한 가늘게 남겨주세요.

4 한 번 더 그어서 프레첼 모양을 완성해주세요. ⬜ 옐로오커

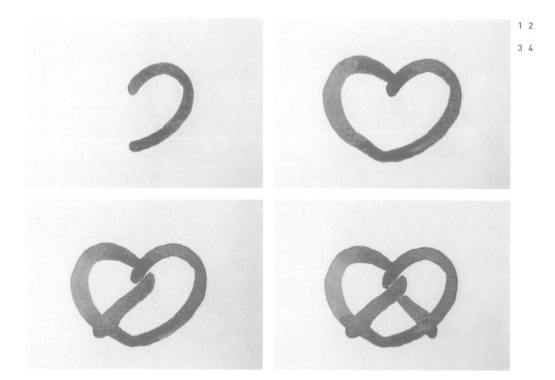

1 2
3 4

5 좀 더 진한 색으로 명암을 표현해주세요. ■ 번트시에나

6 아주 밝은색으로 프레첼에 하이라이트를 주세요. 밝음, 중간, 어두운 톤이 어우러져 훨씬 입체감이 생깁니다. ■ 쟌브릴리언트

 tip 절대 어두운 부분에 밝은색을 덧칠하지 마세요. 명암이 흐트러져 입체감이 사라집니다.

7 다양한 색깔을 콕콕 찍어 스프링클을 표현해주세요. ☐ 화이트 등(컬러칩 참고하여 자유롭게 칠하기)

8 캘리를 쓸 공간을 비우고 양쪽에 반짝반짝 효과를 넣어주세요.

5 6
7 8

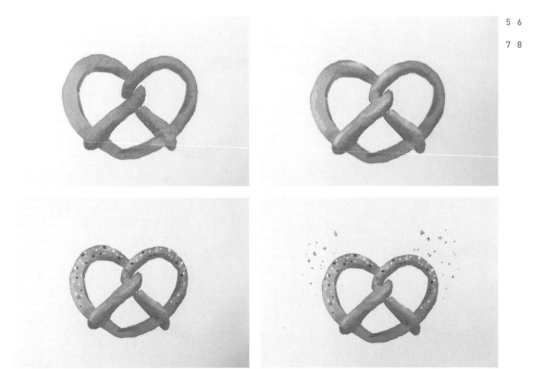

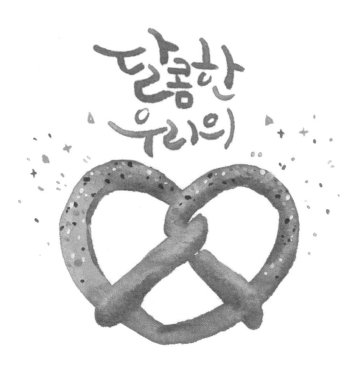

'ㄷ'의 첫획을 길게 써주고, 가운데에서 두 번째 획을 시작하세요.

'달'의 아래에 '콤'이 위치하도록 써주세요. 'ㅎ'의 첫획은 수직으로 길게 써주세요.

'ㄹ'은 두 번째 단을 더 넓게 쓰세요.

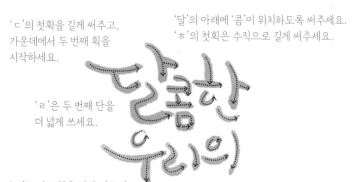

'ㅜ'는 가로획을 길게 빼주세요. '우리의'는 '달콤한'보다 작게 써주세요.

Day 5

사랑은 은하수 다방에서

사랑은 은하수 다방 문 앞에서 만나~ ♬ 어느 날 귓가에 들려온 멜로디에
총총 별이 박힌 은하수 아래 이제 막 시작한 사랑을 떠올렸어요.

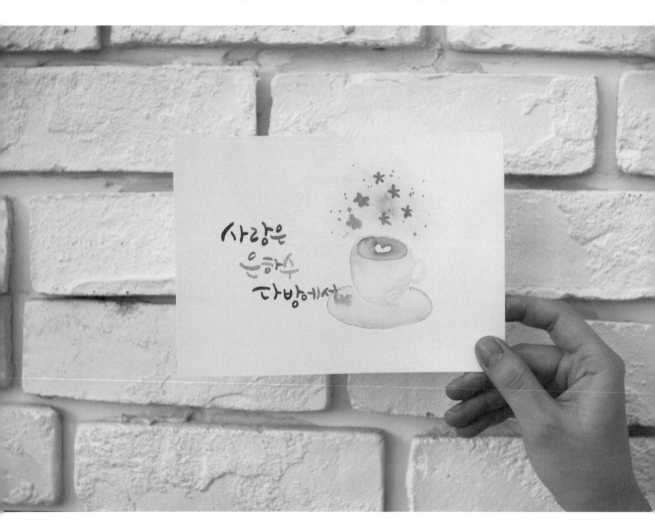

- ⬤ 울트라마린딥
- ⬜ 라일락
- ⬤ 퍼머넌트옐로
- ⬤ 로엄버

1 물을 듬뿍 묻혀서 컵을 그려주세요. 컵의 가운데는 칠하지 말고 비워두세요. ■ 라일락

2 붓에 물을 묻혀 양쪽에 칠한 색을 풀어서 빈곳을 자연스럽게 칠해주세요.

3 농도를 묽게 만들어 붓면으로 하늘의 가운데 부분을 넓게 칠해주세요. ■ 울트라마린딥

4 붓에 물을 묻혀 하늘의 가운데에 칠한 색을 풀어서 양쪽으로 그러데이션을 주세요.

1 2
3 4

5 커피에 라떼아트를 표현해볼까요? 먼저 예쁘게 하트를 그려주세요. ■ 로엄버

6 색을 칠해주세요. 다른 색과 만나 살짝 번져도 괜찮아요. 색의 번짐이 수채화의 매력이니까요.
 ■ 로엄버

7 컵 아래에 컵받침을 그릴 차례예요. 먼저 둥글게 컵받침 외곽선을 그려주세요. ■ 라일락

8 붓에 물을 묻혀 컵받침 외곽선에 칠한 색을 안쪽으로 풀어주세요.

9 마지막으로 반짝반짝 빛나는 별들을 그려주면 완성이에요. ■ 퍼머넌트옐로

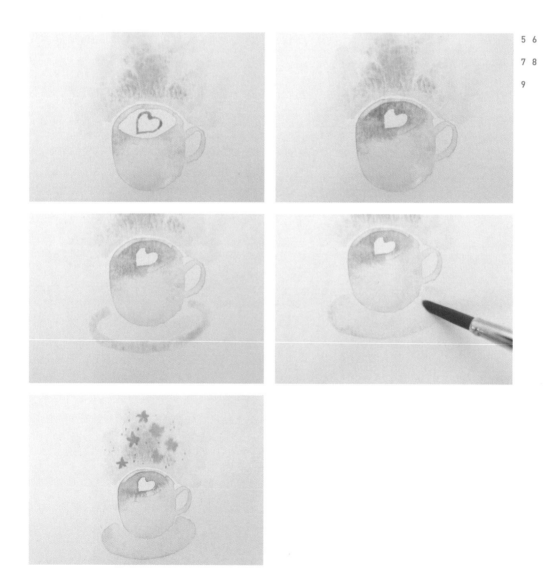

5 6
7 8
9

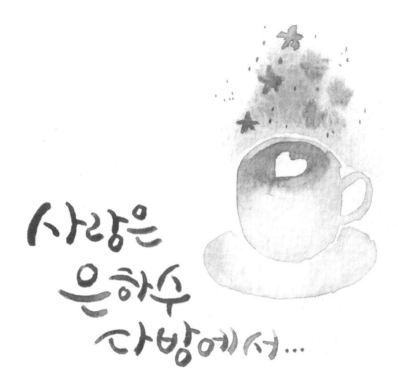

사랑은
은하수
다방에서...

사랑은
은하수
다방에서...

tip 전체적으로 직선보다는
곡선으로 써주세요.

'ㄷ'은 획이 떨어지게
그려주세요.

'ㅂ'은 2회으로
써주세요.

Day 6

사랑을 담아

차곡차곡 쌓인 손편지만큼 우리가 함께한 추억이 쌓인 것 같아요.
오늘도 나는 그대에게 손편지를 씁니다. 나의 사랑을 담아….

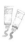 ■ 쉘핑크
■ 라일락+쉘핑크
■ 쉘핑크+버밀리언휴(조금)

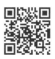

1 농도를 묽게 해서 편지봉투 모양을 그려주세요. 물을 많이 머금어서 볼록하게 보일 거예요.

　　🔘 쉘핑크

2 붓에 물을 듬뿍 묻혀서 물감을 풀어주세요.

3 테두리는 진하고 안쪽은 연하게 표현해주세요.

4 편지봉투의 덮개 부분을 진한 색으로 그어 입체감을 주세요. 🔘 쉘핑크+버밀리언휴(조금)

　tip　밑에 칠해 놓은 물이 많으면 아무리 농도가 진한 색이어도 확 번져버려요. 봉투 덮개 쪽에 고인 물을 붓으로 최대한 빨아들인 다음에 칠해주세요.

1 2
3 4

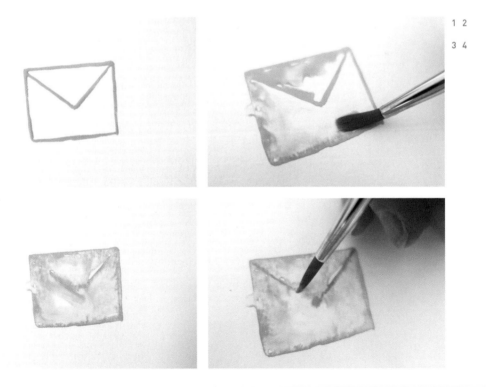

5 방향과 크기를 다르게 해서 두 번째 편지봉투도 그려주세요. ■ 라일락+쉘핑크

6 세 번째 편지봉투도 작게 그려주세요. 바로 옆에 붓끝으로 우체통 외곽선을 그려주세요.

 ■ 라일락+쉘핑크

7 편지봉투를 칠해준 것처럼 테두리를 물로 풀어 안을 채워주세요.

8 색이 모두 마르면 하트 스티커를 그려서 봉투를 봉해주세요. ■ 쉘핑크+버밀리언휴(조금)

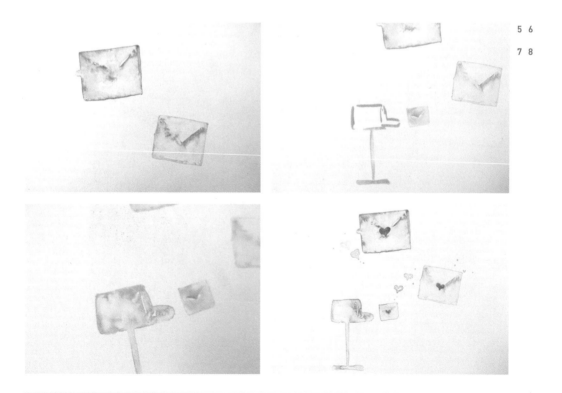

5 6

7 8

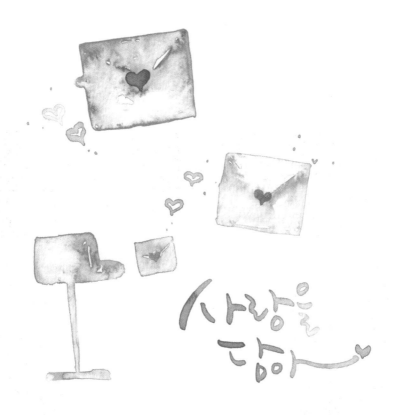

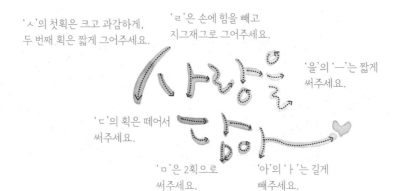

'ㅅ'의 첫획은 크고 과감하게,
두 번째 획은 짧게 그어주세요.

'ㄹ'은 손에 힘을 빼고
지그재그로 그어주세요.

'을'의 'ㅡ'는 짧게
써주세요.

'ㄷ'의 획은 떼어서
써주세요.

'ㅁ'은 2획으로
써주세요.

'아'의 'ㅏ'는 길게
빼주세요.

사랑해요 당신

서로의 꿈을 응원하고 미래를 이야기하는 설렘 가득한 순간이 좋아요.
사랑해요 당신. 앞으로도 쭉 함께 꿈꾸기를 바라요.

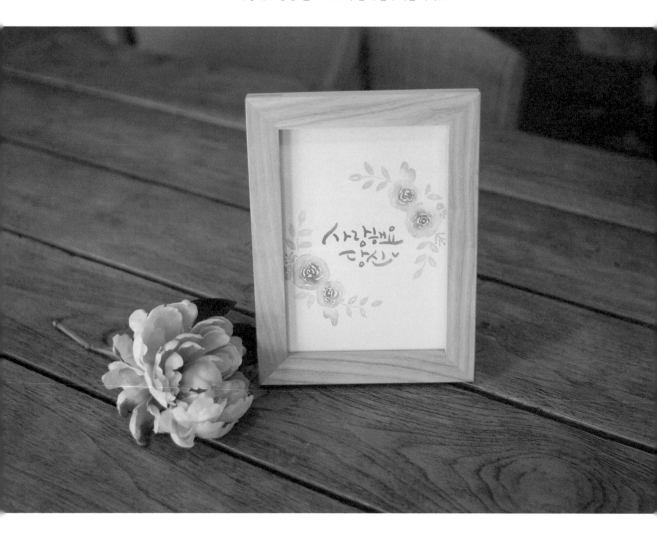

- ■ 브릴리언트핑크+버밀리언휴
- ■ 브릴리언트핑크
- ■ 퍼머넌트그린+그린페일
- ■ 코발트그린
- ■ 레몬옐로+퍼머넌트그린

1 붓끝으로 가운데에 작게 반원을 그려주고 바깥으로 점점 길이를 늘인 반원을 더해 장미꽃잎을 표현해주세요. ■ 브릴리언트핑크+버밀리언휴

tip 채색 전에 원을 스케치해놓으면 균형 잡힌 리스를 그릴 수 있습니다. 위치만 가늠할 수 있게 가이드 선은 옅게 남기고 지워주세요.

2 물을 가득 묻힌 붓으로 외곽에만 빙 물방울을 떨어뜨려주세요. 그림 안에는 들어가지 않도록 주의하세요.

3 붓을 수건에 닦고 외곽에 떨어뜨린 물방울에 대어 물기를 빨아들이세요.

4 붓으로 물을 흡수시켜주면 안쪽은 진하고, 바깥쪽은 연한 장미꽃이 됩니다.

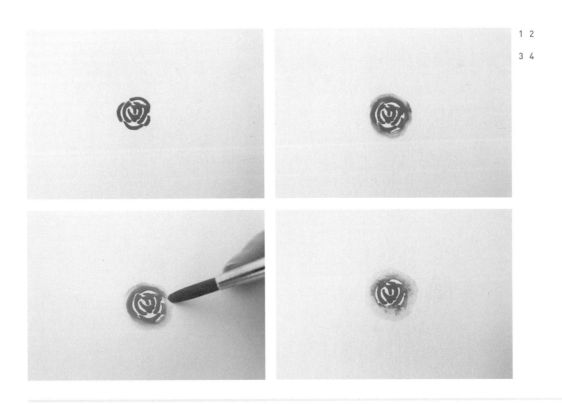

1 2
3 4

5 　같은 방법으로 아래에 작은 장미꽃을 하나 더 그려주세요. ■ 브릴리언트핑크

6 　가이드 선에 맞춰 붓끝으로 줄기를 그려주고 줄기 양옆에 잎을 그려주세요. ■ 퍼머넌트그린+그린페일

　tip 색을 다 채우는 것보다 하이라이트를 남기는 것이 그림이 완성되었을 때 답답해 보이지 않습니다.

7 　작은 장미꽃에 줄기와 잎을 그려주세요. ■ 퍼머넌트그린+그린페일

8 　다른 색으로 열매가 달린 줄기와 넓적한 잎을 그려주세요. ■ 코발트그린

9 　또 다른 색으로 동그란 잎을 그려주세요. ■ 레몬옐로+퍼머넌트그린

10 　잎의 모양과 색을 다르게 칠하면 그림이 훨씬 화사합니다. 가이드 선에 맞추어 반대쪽도 그려주어
　 꽃 리스를 완성해주세요.

5 6

7 8

9 10

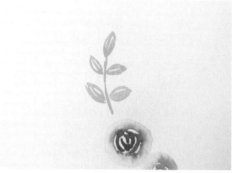

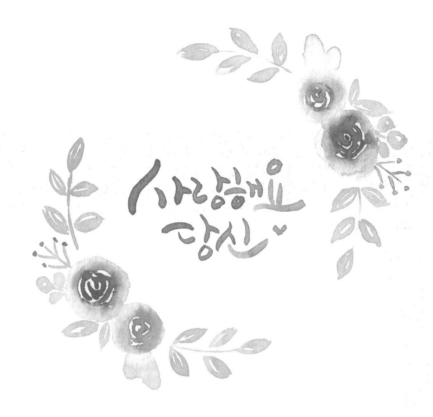

‘요’는 ‘사’와 비슷한
크기로 써서 균형을
맞춰주세요.

‘ㄹ’은 ‘ㅏ’보다 아래에
오도록 써주세요.

‘ㅅ’의 첫획은 크고 굴곡 있게,
두 번째 획은 짧게 아래로
그어주세요.

‘ㄷ’의 획 사이를
떨어뜨려 써주세요.

‘ㄴ’은 위쪽으로
길게 빼주세요.

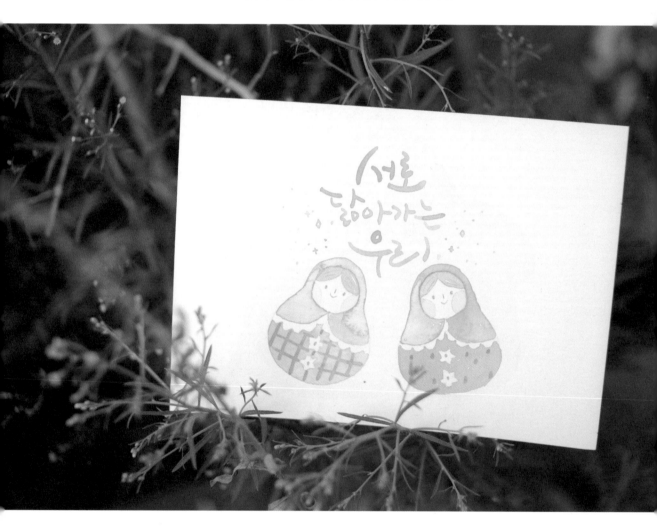

Day 8

서로 닮아가는 우리

있지, 만날 때마다 느낀다? 우린 참 닮은 것 같아. 처음에는 안 그랬는데…
이런 게 '소울메이트'인 걸까? 친구여서 참 다행이다.

- 그린페일
- 코발트그린
- 쉘핑크
- 퍼머넌트옐로딥
- 퍼머넌트옐로딥+버밀리언휴(조금)
- 쉘핑크+버밀리언휴(조금)
- 옐로오커

1 연필로 마트료시카를 스케치하세요.

2 묽은 농도로 연하게 볼터치를 해주고, 머리와 꽃 단추를 칠해주세요. ▨ 쉘핑크 ▨ 퍼머넌트옐로딥

3 망토를 칠해준 다음 적당한 위치에 물방울을 떨어뜨려주세요. ▨ 그린페일

4 몸통을 칠해준 다음 적당한 위치에 물방울을 떨어뜨려주세요. ▨ 쉘핑크

1 2

3 4

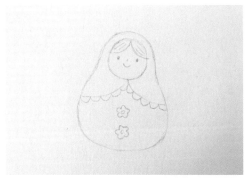
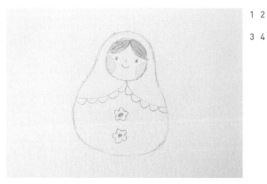

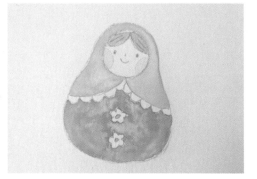

5 마르는 동안 옆에 마트료시카를 하나 더 스케치하세요.

6 물기가 마르면 옷에 격자무늬를 넣어주세요. 🟦 쉘핑크+버밀리언휴(조금)

7 같은 방법으로 두 번째 마트료시카도 칠해주세요. 🟦 쉘핑크 🟩 옐로오커 🟦 코발트그린
🟨 퍼머넌트옐로딥

8 물기가 마르면 이번에는 옷에 물방울무늬를 넣어주세요. 🟦 퍼머넌트옐로딥+버밀리언휴(조금)

5 6

7 8

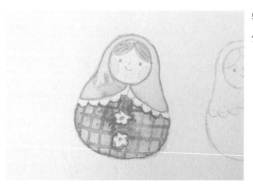

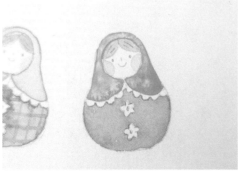

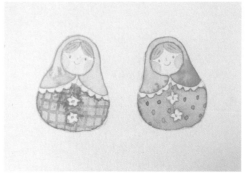

'ㅅ'의 첫획은 길게 곡선으로
획 그어주세요.

'ㄹ'은 지그재그로
써주세요.

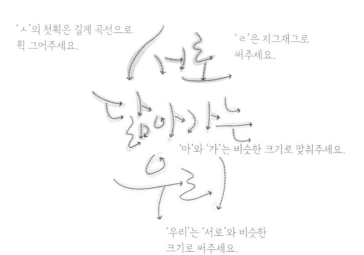

'아'와 '가'는 비슷한 크기로 맞춰주세요.

'우리'는 '서로'와 비슷한
크기로 써주세요.

Watercolor Calligraphy · 2

마음이 콩닥콩닥한 날

Day 9

For You

그대에게 맹세해요. 영원히 변치 않는다는 천일홍의 꽃말처럼
그대를 향한 내 사랑을 지킬게요.

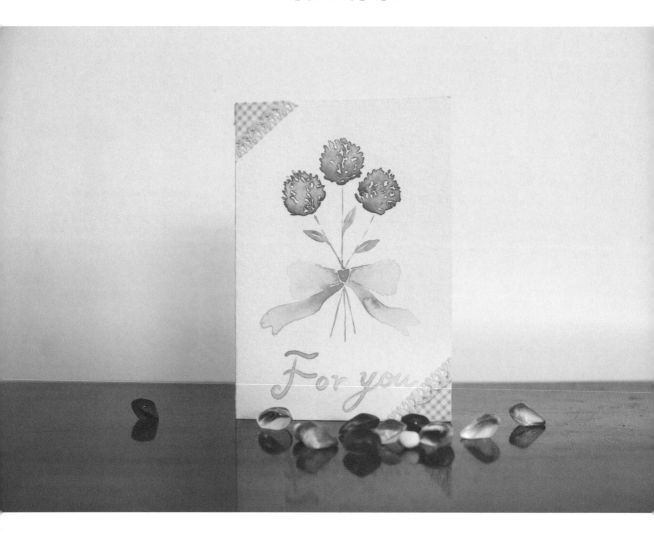

 ▦ 쉘핑크+라일락
▦ 쉘핑크+라일락+퍼머넌트바이올렛
▦ 피코크블루+비리디언휴
▦ 올리브그린

1 천일홍, 줄기, 리본의 위치를 잡아 스케치해주세요. 대강 알아볼 수 있을 만큼만 스케
치를 남기고 지워주세요.

2 붓으로 짧게 터치해서 동그라미 모양을 만들어주세요. ▦ 쉘핑크+라일락

3 아래쪽은 다른 색으로 칠해주세요. 다 칠했으면 그림 위에 물방울을 떨어뜨려주세요.

▦ 쉘핑크+라일락+퍼머넌트바이올렛

*tip*___ 위아래를 다른 색으로 칠하면 자연스럽게 그러데이션이 되어 색감이 풍부해져요. 저는 분홍에
보라를 살짝 칠해주었답니다 .

4 수건에 붓을 닦아 건조시킨 다음 고인 물에 대어 물기를 빨아들이세요.

1 2
3 4

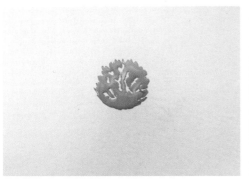
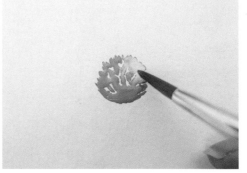

5 고인 물을 빨아들이면 테두리는 진하고 안은 투명한 천일홍이 돼요.

6 같은 방법으로 천일홍 두 송이를 더 그려주세요.

7 붓을 세워 붓끝으로 줄기를 그려주세요. ⬛ 올리브그린

8 나뭇잎도 천일홍과 같은 방법으로 칠해주세요. 리본 안쪽을 칠합니다. ⬛ 피코크블루+비리디언휴

9 물을 가득 묻힌 붓으로 리본 안쪽에 칠한 색을 풀어주면서 바깥 방향으로 칠해주세요.

10 바깥으로 갈수록 연해져서 리본의 입체감이 살아나요. 반대쪽 리본도 같은 방법으로 칠해주세요.

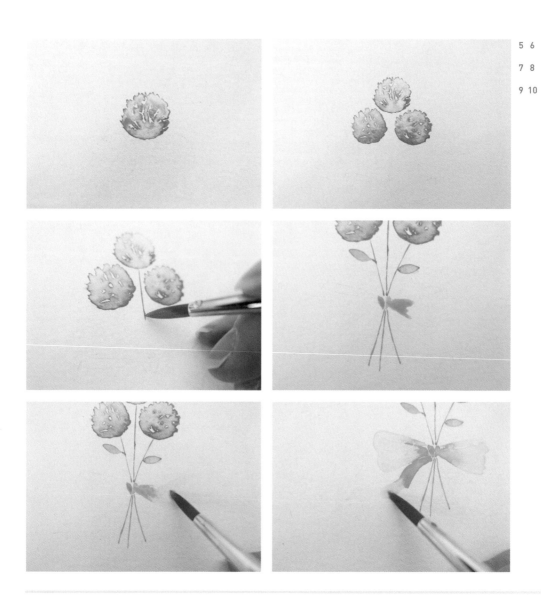

5 6
7 8
9 10

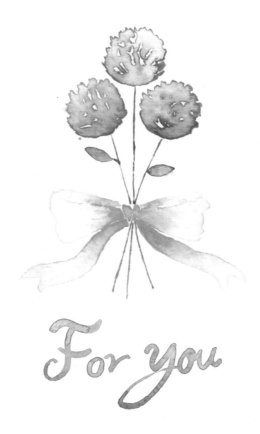

For you

tip___ 전체적으로 둥글게
곡선으로 처리해주세요.

For you

'o'와 'u'는 한 번에
이어서 써주세요.

'F'의 두 번째 획은
위쪽으로 둥글게
말아올려주세요.

'y'를 쓰고
끊어주세요.

Day10

Special Day

오늘은 소중한 그대와 보낼 특별한 날이에요.
어디 한번 터트려볼까요? 폭죽을 팡팡! 웃음꽃도 빵빵!

- 🟡 퍼머넌트옐로딥
- 🟢 퍼머넌트그린
- 🟢 코발트그린
- 🟣 라일락
- 🩷 브릴리언트핑크

1 스페셜한 날에 빠질 수 없는 폭죽을 그려볼게요. 역삼각형을 그려주세요. ⬜ 퍼머넌트옐로딥

2 붓끝으로 작은 동그라미를 그리고 꽃잎 다섯 장을 그려주세요. ⬜ 퍼머넌트옐로딥

3 가운데 동그라미를 남기고 꽃잎을 칠해주세요. ⬜ 퍼머넌트옐로딥

tip 물이 많으면 중앙의 작은 동그라미까지 색이 넘어갈지도 몰라요. 너무 묽지 않게 물감과 물을 적당히 섞어 칠해주세요.

4 같은 방법으로 두 번째 꽃도 조금 아래쪽에 그려주세요. 줄기, 잎, 이파리를 날리는 모양으로 그려주세요. ⬛ 퍼머넌트그린

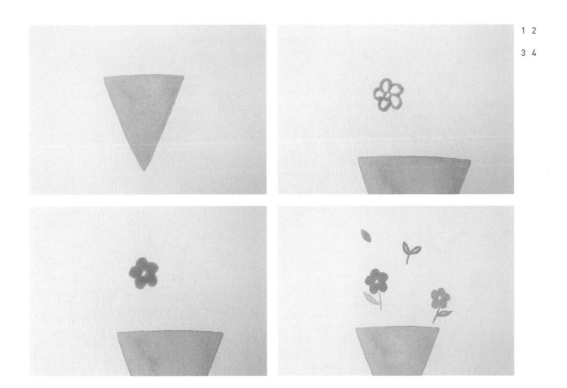

1 2
3 4

5 다른 색으로 여백을 꾸며주세요. 돼지꼬리, 뒤집힌 y자 등을 그려주세요. ■ 코발트그린

6 뒤집힌 y자에 동그라미 꽃을 그려주세요. ■ 라일락

7 다양한 색상으로 여백을 꾸며 폭죽이 터지는 모습을 표현해주세요. ■ 브릴리언트핑크 등
 (컬러칩 참고하여 자유롭게 칠하기)

8 고깔에 무늬를 칠해주면 완성이에요. ■ 라일락

5 6
7 8

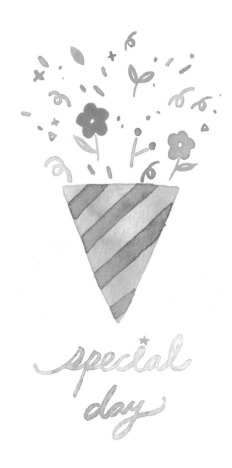

'a'는 위에서 다시 내려와
다음 글씨와 이어 써주세요.

'p'의 첫획까지 쓰고
끊었다가 이어서 써주세요.

tip 영문 필기체는 붓을 떼지 않
고 한 번에 써야 예뻐요. 여러 번
연습해보세요.

'day'는 끊지 말고
한 번에 써주세요.

'y'는 한 번 꼬아 위로 쭉
올려주세요.

내 마음속 설렘

분홍으로 발갛게 물든 꽃잎처럼
설렘으로 내 뺨이 발그레하게 물들었어요.

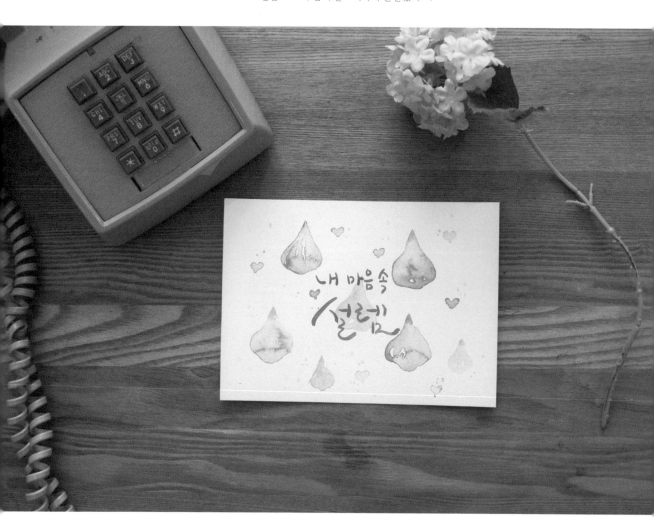

■ 브릴리언트핑크+버밀리언휴(많이)
■ 브릴리언트핑크(많이)+버밀리언휴
■ 쟌브릴리언트+브릴리언트핑크
■ 브릴리언트핑크+올리브그린

1 꽃잎 한 장을 그려주세요. 잎맥을 따라 하이라이트를 남겨주세요.

⬛ 브릴리언트핑크(많이)+버밀리언휴

2 꽃잎 위쪽에 물을 1~2방울 떨어뜨려주세요. 물이 흥건해지게요.

3 수건으로 닦아 건조시킨 붓을 고인 물에 대어주세요. 고인 물은 다 빨아들이지 말고 위쪽만 빨아들이세요.

4 꽃잎의 끝을 표현해볼게요. 먼저 연하게 그린색을 칠해주세요. ⬛ 브릴리언트핑크+올리브그린

*tip*___ 꽃잎이 아직 덜 말랐기 때문에 꽃잎 끝을 묽게 칠하면 꽃잎까지 색이 번질 수 있습니다. 물과 색을 소량만 써서 살짝 칠해주세요.

1 2
3 4

5 조금 더 진한 색을 만들어 끝부분을 칠해주세요. 꽃잎이 완성되었어요. ⬛ 브릴리언트핑크+올리브그린

6 같은 방법으로 한 장 더 만들어볼까요? 하이라이트를 남기고 모양을 잡아주세요. 그 위에 물을 떨
 어뜨려주고 끝부분만 붓으로 흡수시켜주세요. ⬜ 쟌브릴리언트+브릴리언트핑크

7 꽃잎의 끝부분을 표현해주세요. ⬛ 브릴리언트핑크+올리브그린

8 비슷한 색 계열로 꽃잎 여러 장을 더 그려주세요. 사이사이 공간에 하트도 그려 넣으세요.

 ⬛ 브릴리언트핑크+버밀리언휴(많이)

5 6
7 8

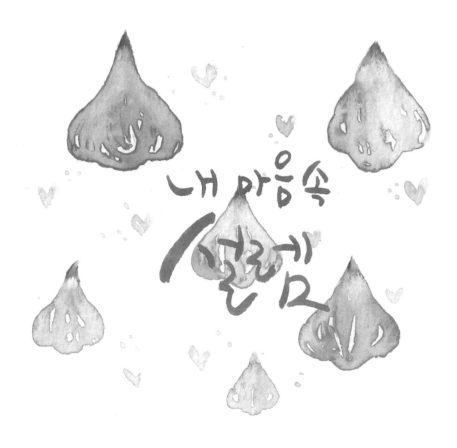

‘마’의 ‘ㅁ’은 2획으로
써주세요.

‘ㅅ’의 첫획은
과감하고 빠르게
그어주세요.

‘렘’의 ‘ㅁ’은 2획으로 써주되
마지막 획은 ‘숫자 2’처럼
써주세요.

‘ㄹ’은 한 번에
흘려 써주세요.

넌 나의 희망이야

작은 촛불이 하나둘 모이면 어둠이 사라져요. 포기하지 마세요.
언제나 기억하세요. 당신은 나의 희망이에요.

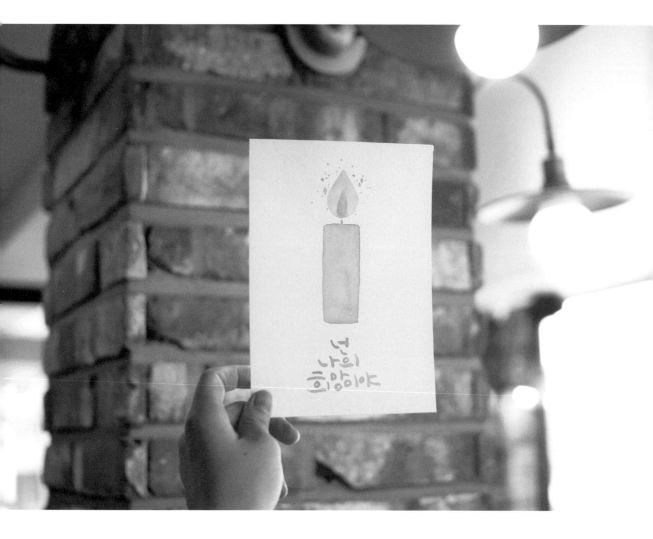

■ 퍼머넌트옐로딥
■ 버밀리언휴(조금)
■ 쟌브릴리언트+퍼머넌트옐로딥+퍼머넌트바이올렛(아주 조금)
■ 쟌브릴리언트+퍼머넌트옐로딥+퍼머넌트바이올렛(조금 더 섞기)

1 농도를 묽게 하여 세로로 긴 직사각형을 그려주세요.

 ⬛ 쟌브릴리언트+퍼머넌트옐로딥+퍼머넌트바이올렛(아주 조금)

2 붓면으로 안을 채워주세요.

 tip 넓은 면적을 칠할 때에는 붓면으로 칠하세요. 색이 마르기 전에 빨리 칠해야 지저분한 붓자국이 생기지 않아요.

3 처음 칠했던 색에 보라색을 조금 섞어 테두리를 칠해 명암을 표현해주세요. 심지도 같이 그려주세요. ⬛ 쟌브릴리언트+퍼머넌트옐로딥+퍼머넌트바이올렛(조금 더 섞기)

4 촛불 모양으로 물을 칠해주세요.

1 2
3 4

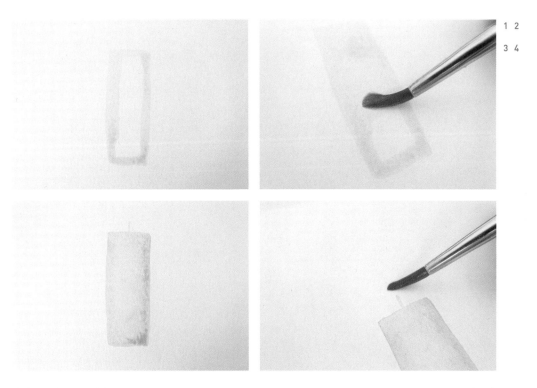

5 칠해놓은 물 위에 색을 칠해주세요. 테두리가 자연스럽게 번질 거예요. ⬤ 퍼머넌트옐로딥

6 더 진한 색으로 불꽃을 칠해주세요. ⬤ 버밀리언휴(조금)

7 불꽃 주변에 반짝이는 효과를 넣어주세요. ⬤ 퍼머넌트옐로딥 ⬤ 버밀리언휴(조금)

8 모두 마르면 완성이에요.

5 6

7 8

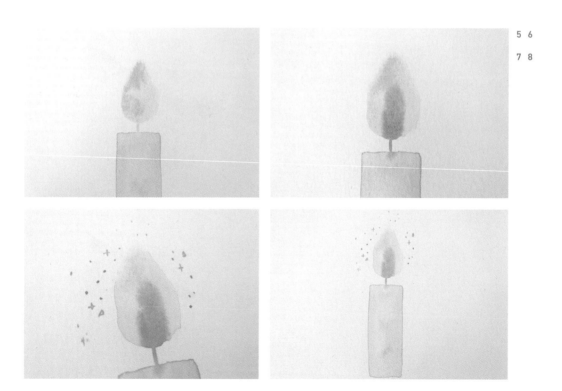

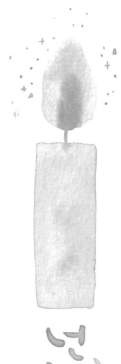

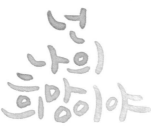

'ㄴ'은 둥글게
써주세요.

tip ___ 전체적으로 색의 농도를 묽게 하여
글씨를 두껍게 써주세요.

'ㅎ'의 첫획과 두 번째
획은 수평이 되게
써주세요.

'ㅢ'의 세로획은
짧게 써주세요.

'ㅁ'은 2획으로
써주세요.

'ㅑ'는 전체적으로
세모꼴이 되도록
해주세요.

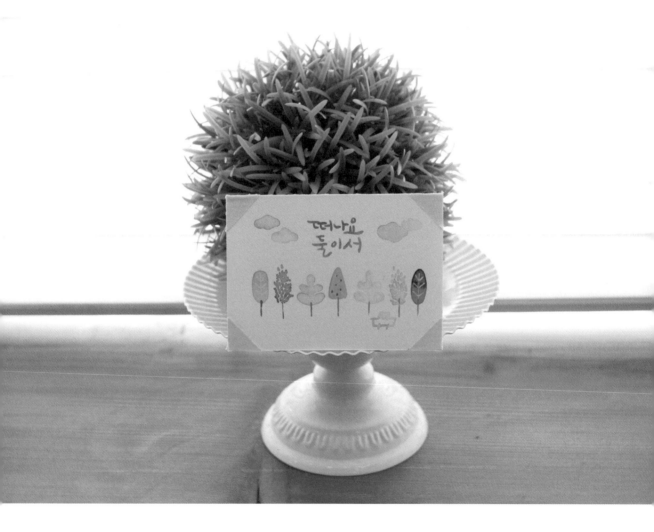

Day 13

떠나요 둘이서

바쁜 일상에 치여 가슴이 답답할 때가 있지 않나요?
가끔은 땅도 보고, 하늘도 보며 한숨 돌려보세요. 괜찮아요. 훌쩍 떠나보세요.

- 🟩 코발트그린
- 🟩 샙그린
- ⬜ 레몬옐로+퍼머넌트그린(많이)
- 🟩 퍼머넌트그린

- ⬜ 레몬옐로(많이)+퍼머넌트그린
- 🟫 퍼머넌트옐로딥
- 🟥 버밀리언휴
- 🟦 라벤더
- 🟥 로엄버
- ⬜ 화이트

1 모양이 다른 나무를 여러 그루 그려볼게요. 먼저 길쭉한 동그라미 형태로 나무를 그려
주세요. ■ 코발트그린

2 짧게 여러 번 터치해서 길쭉한 동그라미 형태로 나무를 그려주세요. ■ 샙그린

3 살짝 아래에 나뭇잎이 넓적한 나무를 그려주세요. ■ 레몬옐로+퍼머넌트그린(많이)

4 뾰족한 세모꼴로 나무를 그려주세요. ■ 퍼머넌트그린

1 2
3 4

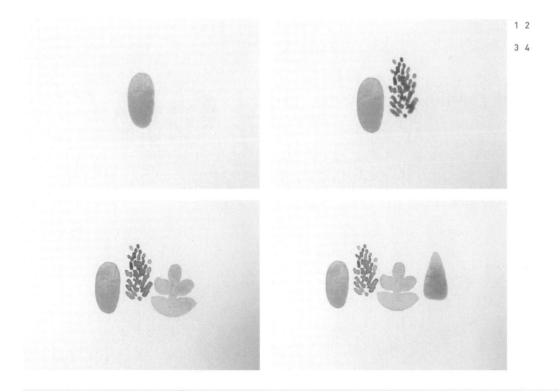

5 색만 바꿔서 나무를 더 그려주세요. ▢ 레몬옐로(많이)+퍼머넌트그린 ▢ 퍼머넌트옐로딥 ▢ 샙그린

6 붓끝으로 나무 기둥을 그려주세요. ▇ 로엄버

7 원형 나무에 흰색으로 나뭇가지를 그려주세요. ▢ 화이트

8 뾰족한 나무에 붉은색 열매를 콕콕 찍어주세요. ▇ 버밀리언휴

9 자동차를 작게 그려 넣어주세요. ▢ 라벤더

5 6
7 8
9

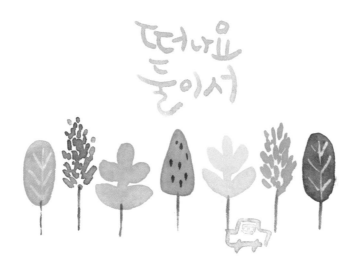

'나'는 작게
써주세요.

'ㄸ'의 두 번째 'ㄷ'은
살짝 아래쪽에 오게
써주세요.

'요'는 '떠'와 비슷한
크기로 써주세요.

'둘이서'도 가운데
'이'를 작게 써주세요.

Day 14

사랑하는 그대에게

그대를 만나러 가는 길에 마주친 꽃집에서 그대를 닮은 튤립 한 송이를 발견했어요.
꽃을 산 건 처음이에요. 쑥스럽지만… 분명 그대가 기뻐할 테니 괜찮아요.

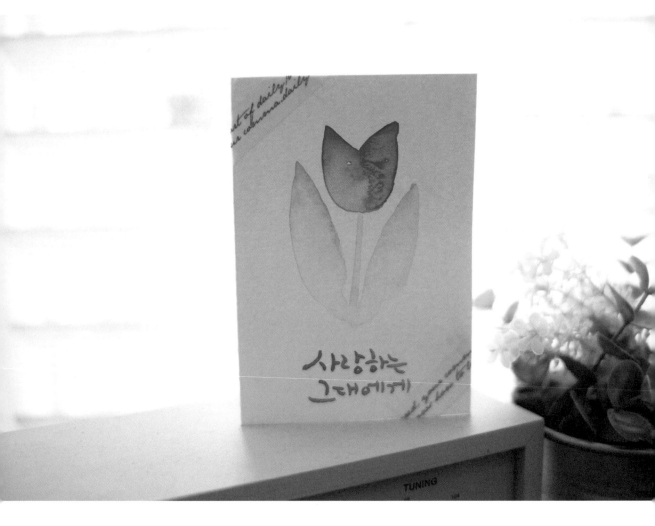

■ 쉘핑크
■ 퍼머넌트옐로딥
■ 쉘핑크+버밀리언휴
■ 레몬옐로+퍼머넌트그린
■ 샙그린

1 먼저 튤립 모양대로 물을 칠해주세요.

2 색을 묻혀 튤립 위쪽을 칠해주세요. 물을 칠해놓은 모양대로 색이 자연스럽게 번질 거예요.
　　쉘핑크

3 튤립 아래쪽은 다른 색으로 칠해주세요. ⬤ 퍼머넌트옐로딥

4 더 진한 색으로 윗부분을 콕콕 찍어주세요. ⬤ 쉘핑크+버밀리언휴

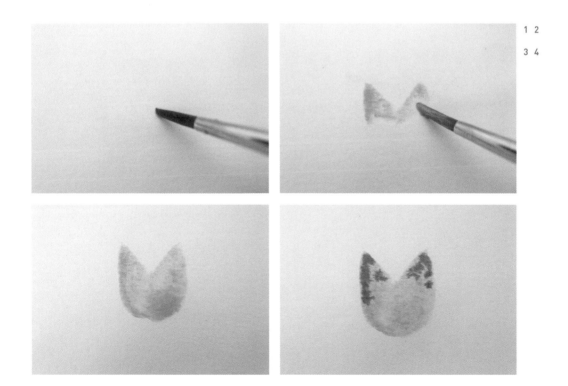

1 2
3 4

5 튤립 중앙에 물을 1~2방울 떨어뜨려주세요.

6 이번에는 줄기와 잎의 모양대로 물을 칠해주세요. ▣ 레몬옐로+퍼머넌트그린

7 물로 칠해놓은 곳에 색을 칠해주세요. 물을 칠해놓은 모양대로 색이 자연스럽게
 번질 거예요.

8 더 진한 색으로 잎의 윗부분을 콕콕 찍어주세요. ▣ 샙그린

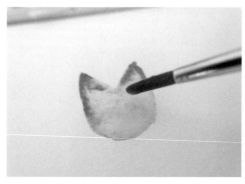

5 6

7 8

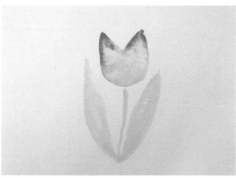
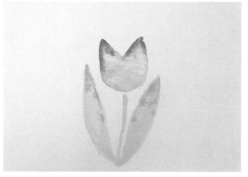

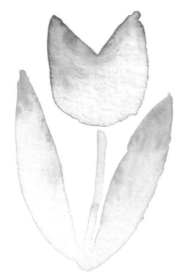

사랑하는
그대에게 ♡

'ㄹ'은
둥글둥글하게
써주세요.

'ㅎ'의 첫획은
수직으로 써주세요.

'ㅅ'의 첫획은 길게
그어주세요.

사랑하는
그대에게 ♡

'ㄱ'는 '사'와 비슷한
크기로 써주세요.

'ㅔ'는 'ㅇ'과 'ㄱ'보다
위에 오게 써주세요.

설레임으로 가득해

만개한 벚꽃나무 아래를 그와 함께 걸었어요. 세상이 온통 핑크빛이에요.
손바닥으로 핑크빛 벚꽃잎이 사뿐히 떨어졌어요. 설렘으로 가슴이 뭉클했어요.

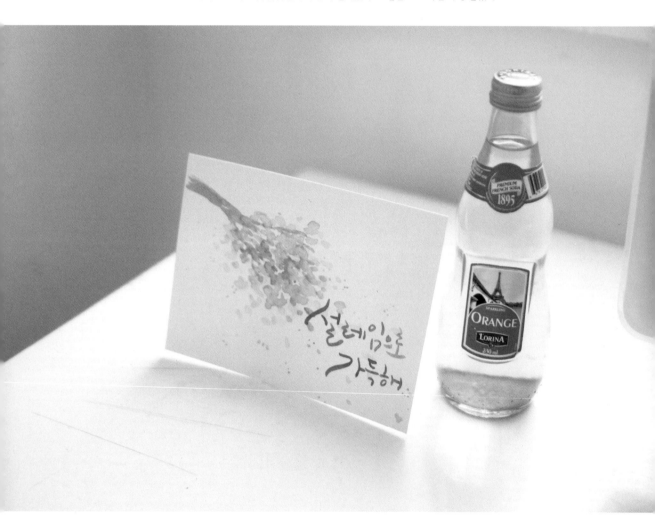

 ■ 옐로오커+쉘핑크
■ 쉘핑크

1 나뭇가지를 그려주세요. 나뭇가지는 선을 굴곡지게 그으면 반듯하게 그리는 것보다 더 사실적
 이 돼요. 🔲 옐로오커+쉘핑크

2 붓끝으로 벚꽃을 콕콕 찍어주세요. 벚나무에 가득 핀 벚꽃을 상상하면서 나뭇가지 사이사이에
 찍어주세요. 물감 농도는 묽게 해주세요. 그래야 연한 벚꽃을 표현할 수 있답니다. 🔲 쉘핑크

3 어느 정도 찍어주었으면 잠시 멈추고 물감 농도를 더욱 묽게 해주세요.

4 이어서 나머지 부분을 콕콕 찍어주세요.

 *tip*__ 농도를 조절해주면 벚꽃나무 색이 한결 자연스럽습니다.

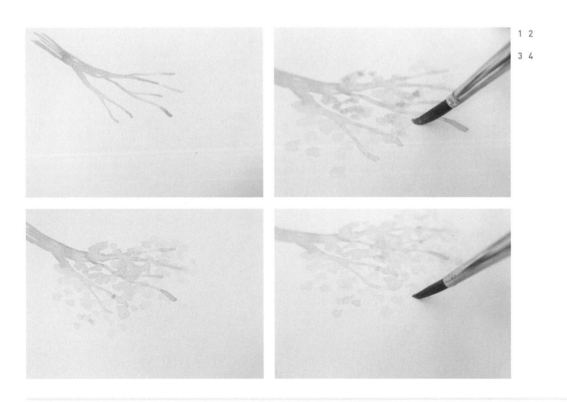

5 나뭇가지에 가까울수록 진하고 나뭇가지에 멀어질수록 연하게 표현해주세요.

6 붓끝으로 살짝 터치해 흩날리는 꽃잎을 표현해주세요.

7 조금 진한 농도로 나뭇가지 안쪽에만 콕콕 찍어 마무리해주세요.

8 마르면 번짐 효과가 두드러집니다.

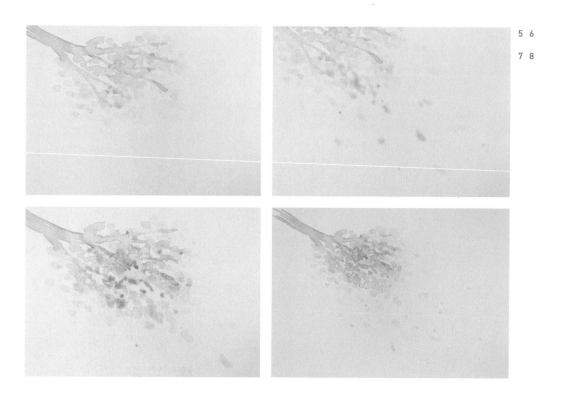

5 6

7 8

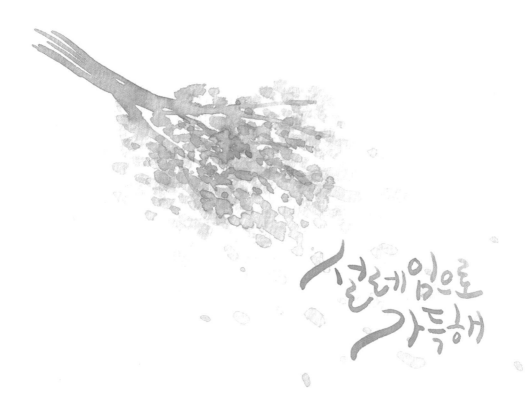

'ㅁ'은 2획으로
써주세요.

'ㅅ'의 첫획은 과감하게
그어주세요.

'ㄱ'은 과감하게 앞으로
쭉 빼주세요.

'ㅎ'의 첫획은 길게
써주세요.

Day 16

행복한 나날

화창한 여름날, 빨랫줄에 나란히 걸린 가족 티셔츠를 보았어요.
평범한데 참으로 단란해보였어요. 행복은 늘 가까이에 있는 것 같아요.

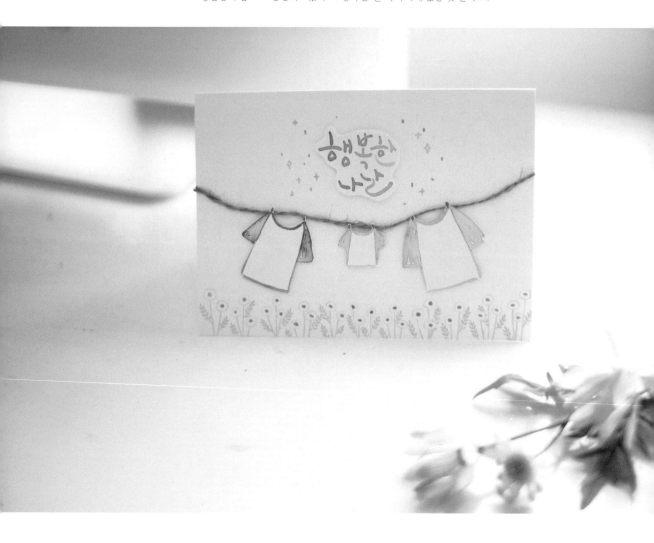

- 피코크블루(물 많이)
- 브릴리언트핑크
- 퍼머넌트옐로딥
- 레몬옐로+퍼머넌트그린
- 옐로오커

1 붓끝으로 느슨한 빨랫줄을 그려주세요. 🔵 피코크블루(물 많이)

2 빨랫줄 왼쪽에 놓일 엄마 옷을 먼저 그려볼게요. 둥글게 목둘레선을 그려주세요.

　🟪 브릴리언트핑크

3 네모나게 몸통을 그려주고, 세모나게 소매를 그려주세요. 소매에 색을 칠해주세요.

　🟪 브릴리언트핑크

4 소매 부분에 물 한 방울을 떨어뜨려주세요.

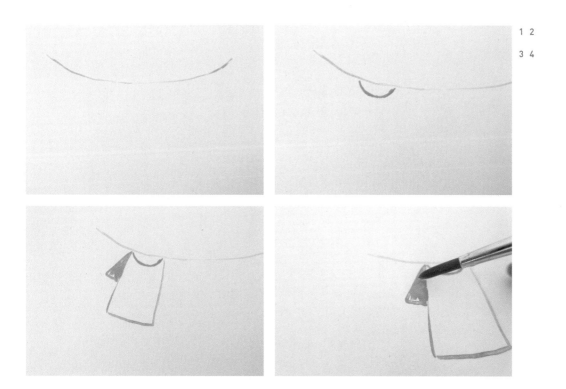

1 2
3 4

5 반대쪽 소매도 같은 방법으로 칠해주세요. 엄마 옷을 다 그렸어요. ■ 브릴리언트핑크

6 개나리색으로 아이 옷을 그려주세요. ■ 퍼머넌트옐로딥

7 아이 옷의 소매를 칠하고 물방울을 떨어뜨려주세요. 같은 방법으로 아빠 옷도 그려주세요. ■ 레몬옐로+퍼머넌트그린

8 붓끝으로 빨래집게를 찍어주면 완성이에요. ■ 옐로오커

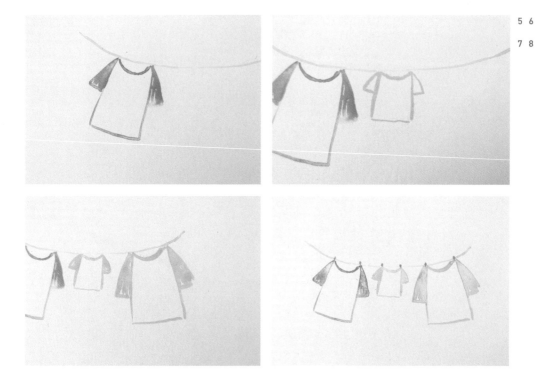

5 6

7 8

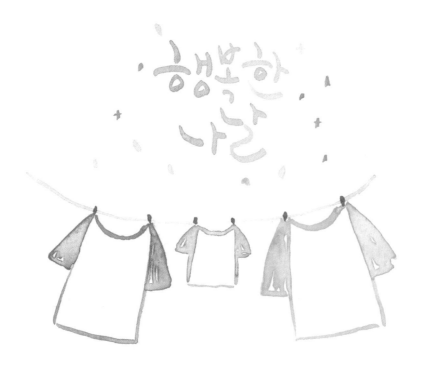

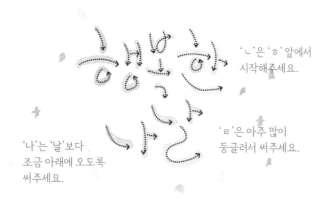

'ㄴ'은 'ㅎ' 앞에서
시작해주세요.

'ㄹ'은 아주 많이
둥글러서 써주세요.

'나'는 '날'보다
조금 아래에 오도록
써주세요.

Watercolor Calligraphy · 3

마음이 간질간질한 날

Day 17

Lovely Day

봄내음 가득한 어느 봄날, 꽃집에 들러
바구니 가득 꽃을 담고 '두근두근' 그대를 만나러 갑니다.

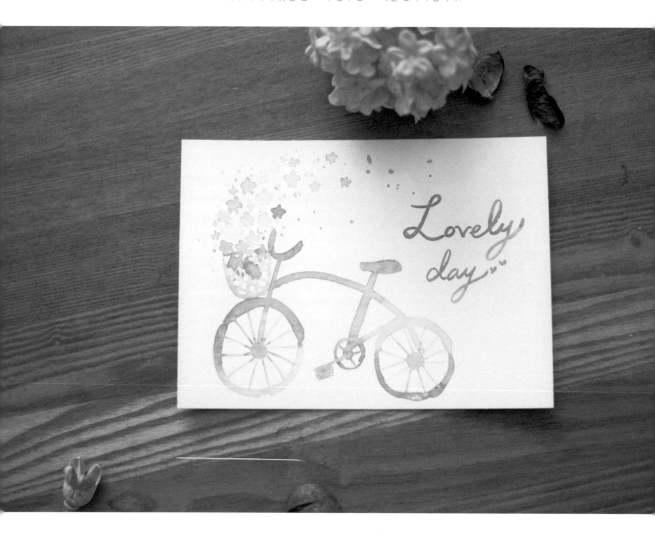

 쉘핑크
옐로오커+쟌브릴리언트
쉘핑크+라일락
쉘핑크+버밀리언휴

1 U자 모양 핸들부터 그려주세요. ⬛ 쉘핑크

2 앞부분부터 차근차근 그려주세요. ⬛ 쉘핑크

3 자전거 뼈대를 그린 다음, 뒷바퀴 쪽에 안장 기둥을 그려주세요. ⬛ 쉘핑크

 tip 안장 기둥은 세모 반쪽으로 단순화시켜 그리세요.

4 다른 색으로 안장과 페달을 그려주세요. ⬛ 옐로오커+쟌브릴리언트

1 2
3 4

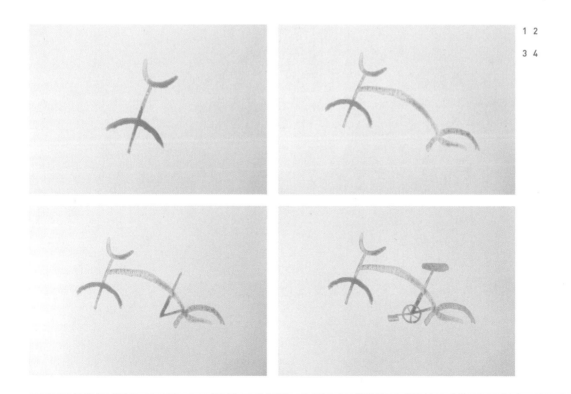

5 안장과 같은 색으로 바퀴를 그려주세요. 완벽한 동그라미가 아니어도 괜찮아요. 울퉁불퉁
하면 수채화 느낌이 더욱 살아요. ◼ 옐로오커+쟌브릴리언트

6 붓끝으로 바퀴살을 그려주세요. ◼ 옐로오커+쟌브릴리언트

7 자전거 앞에 바구니를 그려주세요. U자를 크게 그리고 격자무늬를 넣어주면 돼요.

 ◼ 옐로오커+쟌브릴리언트

8 자전거 색과 어우러지는 색으로 흩날리는 꽃을 표현해주세요.

 ◼ 쉘핑크+라일락 ◼ 쉘핑크+버밀리언휴 ◼ 쉘핑크

9 바구니에서 멀어질수록 점점 연하게 표현해주세요.

5 6
7 8
9

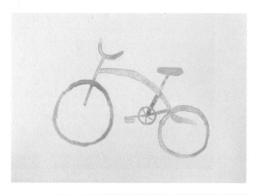

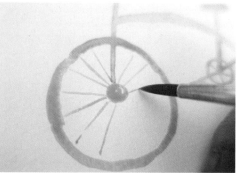

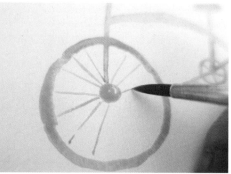

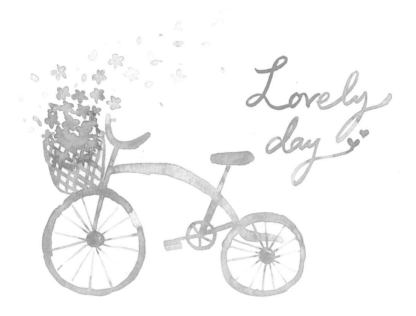

'L, o, v'는 하나씩 써주고
'e, l, y'는 한 번에 이어서
써주세요.

tip 영문 필기체를 잘 쓰는 요령은 손
에 힘을 빼고 종이에 붓을 스치듯 쓰는
것이랍니다.

'day'도 한 번에 이어 쓰고,
곡선으로 길게 빼서 마무리해주세요.
하트도 넣어주세요.

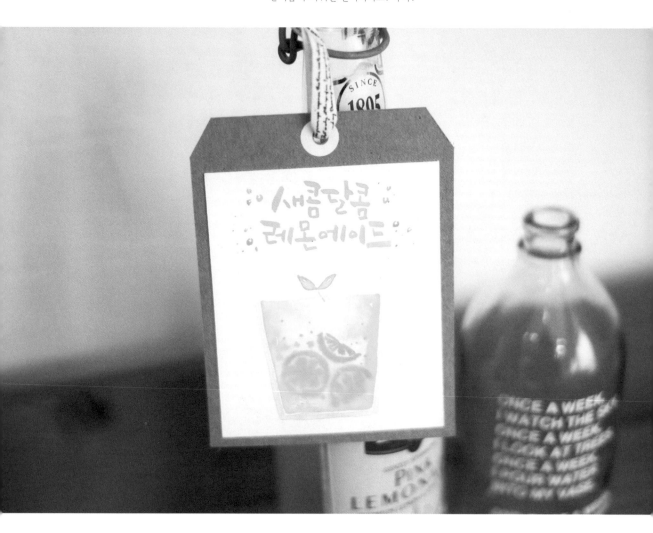

Day 18

새콤달콤 레몬에이드

새콤달콤한 레몬에이드가 입안에서 톡톡!
한여름 무더위를 털어버려요. 톡톡!

- 🟨 퍼머넌트옐로라이트
- 🟨 퍼머넌트옐로딥
- 🟦 피코크블루
- 🟩 레몬옐로+퍼머넌트그린

1 컵에 담긴 레몬에이드를 그려볼게요. 우선 레몬색으로 컵 외곽선을 그려주세요. ● 퍼머넌트옐로라이트

2 물을 묻힌 붓으로 테두리 색을 풀어 안쪽을 칠해주세요.

3 안쪽은 연하게 바깥쪽은 진하게 될 거예요.

tip 컵 중앙을 더 밝게 하고 싶으면 붓으로 가운데 부분의 색을 살살 닦아내세요.

4 살짝 촉촉한 정도로 마르면 레몬을 그려주세요. 완전히 마르지 않았기 때문에 조금 번질 거예요. 형태가 보일 정도의 번짐은 수채화의 매력을 더욱 살려줍니다. ● 퍼머넌트옐로딥

tip 붓을 종이 위에 댔을 때 형태가 유지되지 않을 정도로 확 퍼지면 좀 더 마를 때까지 기다리세요.

1 2
3 4

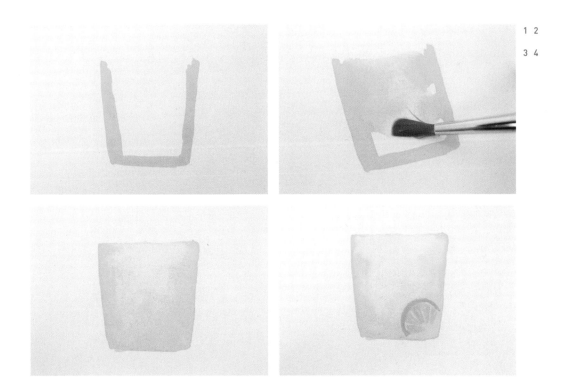

5 동그란 레몬, 반달 레몬도 그려주세요. 연하게 깔아줬던 색이 완전히 말라 레몬 형태가 유지
되었어요. 살짝 번진 레몬과 잘 어우러지지 않나요? ⬤ 퍼머넌트옐로딥

6 붓끝으로 올라오는 기포를 톡톡 그려주고, 하늘색을 둘러 유리병도 표현해주세요.

 ⬤ 퍼머넌트옐로딥 ⬤ 피코크블루

7 빨대를 그려주세요. 빨대 아래쪽은 보일 듯 안보일 듯 아주 연하게 칠해주세요.

 ⬤ 피코크블루

8 마지막으로 작은 민트 잎을 올려주면 완성이에요. ⬤ 레몬옐로+퍼머넌트그린

5 6

7 8

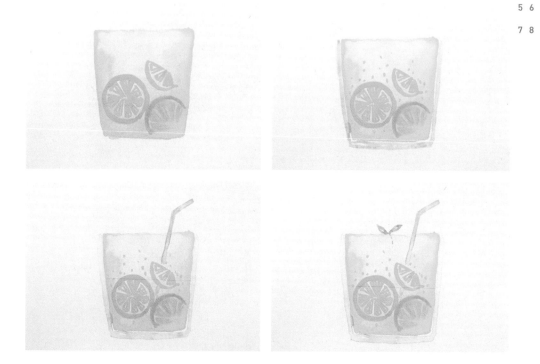

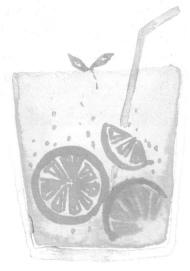

'새'에서 'ㅅ'의 첫획만
두껍게 쓰고 나머지 획은
짧고 가늘게 써주세요.

'ㅋ'은 두께 변화를 주어
3획으로 써주세요.

tip 획의 굵기에 변화를
주어 써보세요.

'레'에서 'ㄹ'의 첫획은
두껍게 써주세요.

'드'의 'ㅡ'는 두껍게
써주세요.

Day 19

소원을 말해봐

하나둘 떨어지는 별똥별에 소원을 말해보세요. 간절하게 원하면 이루어진대요.
반짝반짝 원하는 대로 모두 다 이루어졌으면 좋겠어요.

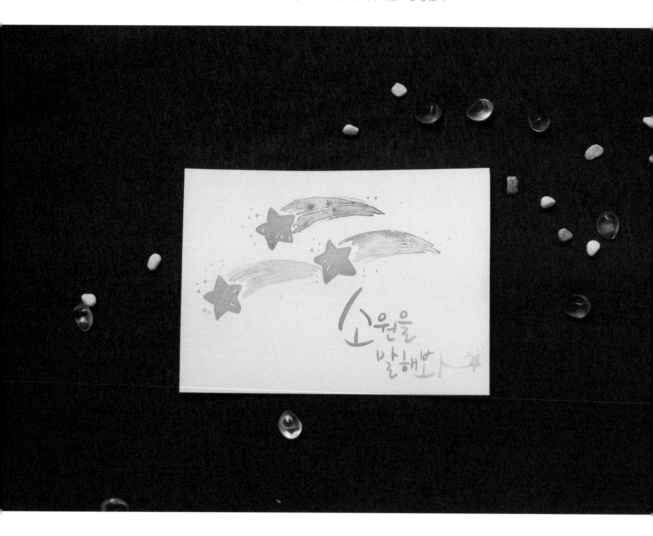

- 피코크블루(많이)+코발트그린
- 피코크블루+코발트그린(많이)
- 코발트그린
- 그린페일
- 퍼머넌트옐로딥

1 붓끝으로 별 모양을 그려주고 안을 칠해주세요. 이때 살짝 하이라이트를 남겨주세요.

■ 퍼머넌트옐로딥

2 붓끝으로 별똥별을 표현해주세요. 꼬리는 중간까지만 칠해주세요. ■ 피코크블루(많이)+코발트그린

3 꼬리 끝은 다른 색으로 그러데이션해주세요. ■ 피코크블루+코발트그린(많이)

4 꼬리 끝에 물방울을 떨어뜨려주세요.

1 2
3 4

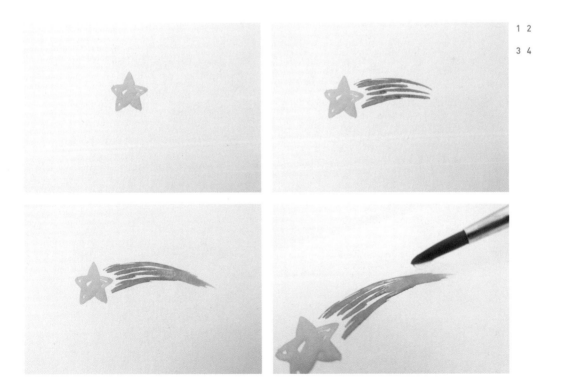

5 같은 방법으로 별똥별을 하나 더 그려주세요.

⬤ 퍼머넌트옐로딥 ⬤ 피코크블루+코발트그린(많이) ⬤ 코발트그린

tip 색을 조금 밝게 해서 그려주면 다채로워보인답니다.

6 별똥별을 하나 더 그려주세요. 초록색을 섞어 영롱한 느낌으로 연출해주세요.

⬤ 퍼머넌트옐로딥 ⬤ 코발트그린 ⬤ 그린페일

7 붓끝으로 별똥별 주변에 열십자, 점 , 세모 등을 그려 반짝임을 표현해주세요.

⬤ 코발트그린 등(컬러칩 참고하여 자유롭게 칠하기)

8 다 마르면 완성이에요.

5 6

7 8

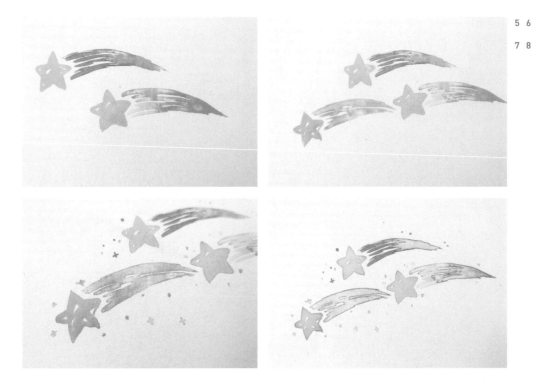

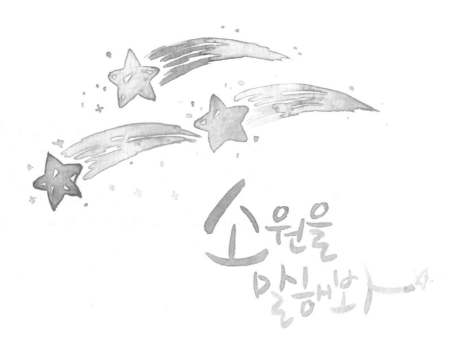

'소'는 문구 중에서
제일 크게 써주세요.

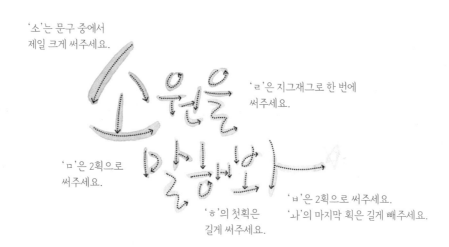

'ㄹ'은 지그재그로 한 번에
써주세요.

'ㅁ'은 2획으로
써주세요.

'ㅎ'의 첫획은
길게 써주세요.

'ㅂ'은 2획으로 써주세요.
'ㅘ'의 마지막 획은 길게 빼주세요.

Day 20

여름아 부탁해

여름아 부탁해♬ 라디오에서 오래전 여름 노래가 흘러나왔어요.
이번 휴가에는 해변에 누워 파도 소리를 듣고 싶어요.

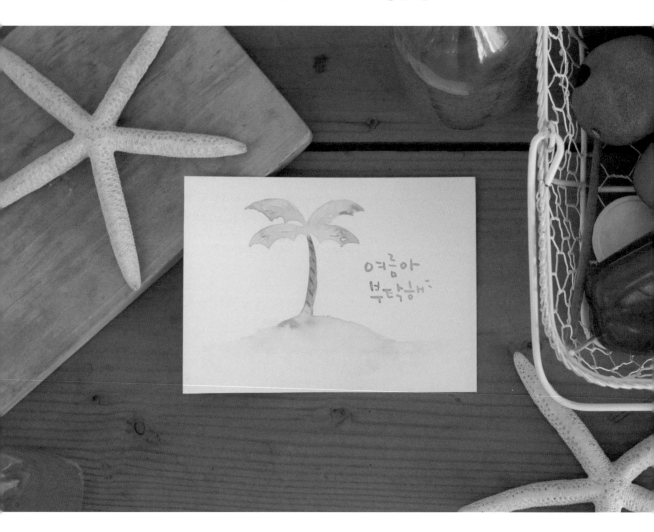

 🟩 레몬옐로+퍼머넌트그린
🟫 샙그린
🟧 옐로오커
🟦 피코크블루
🟥 로엄버

1 　연하게 야자수 잎 형태를 잡고 앞쪽만 칠해주세요. ● 레몬옐로+퍼머넌트그린

2 　뒤쪽은 조금 더 진한 색으로 그러데이션해주세요. 색을 다 칠해도 되고, 하이라이트를 조금
　　남겨도 좋아요. ● 샙그린

3 　그림 위에 물을 2~3방울 떨어뜨려주세요.

4 　같은 방법으로 야자수 잎을 세 장 더 그려주세요.

5 　살짝 휜 나무 기둥을 그려주세요. 바닥에 모래언덕의 둔덕만 슥 그려주세요. ● 옐로오커

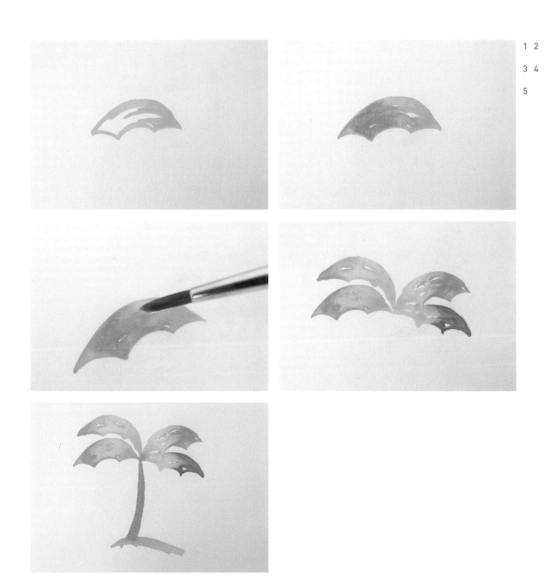

1 2

3 4

5

6 모래언덕의 색을 물로 풀어주세요. 위쪽은 진하고 아래쪽은 연한 모래언덕이 됩니다.

7 바다도 모래언덕과 같은 방법으로 그립니다. 먼저 모래언덕 주변을 슥 칠해주세요. ■ 피코크블루

 tip 모래언덕과 바다의 경계에 칠할 색을 팔레트에 미리 만들어두면 좋아요. 모래언덕이 마르기 전에 바로 칠하면 경계를 자연스럽게 칠할 수 있답니다.

8 물로 색을 풀어주세요. 이때 바깥 경계 부분만 풀어줘야 해요.

9 자연스러운 그러데이션을 표현해주세요.

10 붓끝으로 빗금을 넣어 야자나무의 결을 표현해주세요. ■ 로엄버

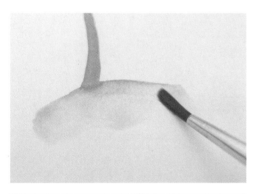

6 7

8 9

10

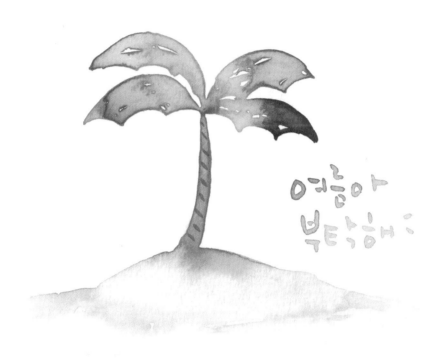

'ㅏ'는 'ㅇ'보다 위쪽에
오도록 써주세요.

'ㅇ'과 'ㅕ'는
떨어뜨려 써주세요.

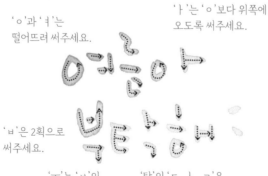

*tip*___ 전체적으로 획의 길이가 짧고,
글자 간격이 넓게 써주세요. 손에 힘
을 빼고 쓰면 좋아요.

'ㅂ'은 2획으로
써주세요.

'ㅜ'는 'ㅂ'의 '탁'의 'ㅌ, ㅏ, ㄱ'은
가로길이와 맞추어 서로 떨어지게 써주세요.
써주세요.

올해는 꼭

한 해 묵혀두었던 비키니, 너에게 다짐한다.
올해는 꼭! 아자아자!

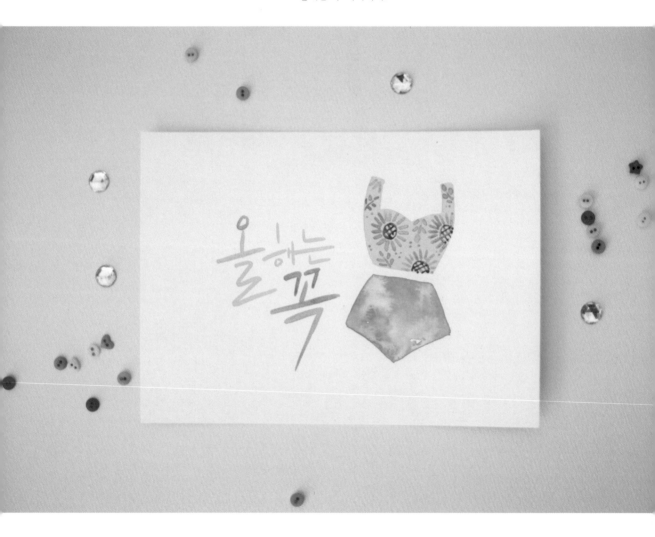

- ⬜ 퍼머넌트옐로라이트
- 🟩 퍼머넌트옐로딥
- ⬛ 로엄버
- 🟫 코발트그린

1 비키니 상의를 칠해주세요. ⬜ 퍼머넌트옐로라이트

2 비키니 하의를 칠해주세요. 🟩 코발트그린

3 물 2~3방울을 비키니 하의에 떨어뜨려주세요.

4 비키니 상의에 해바라기를 그릴 거예요. 물기가 마르면 먼저 동그라미를 그리고 안을 격자무
 늬로 채워주세요. ⬛ 로엄버

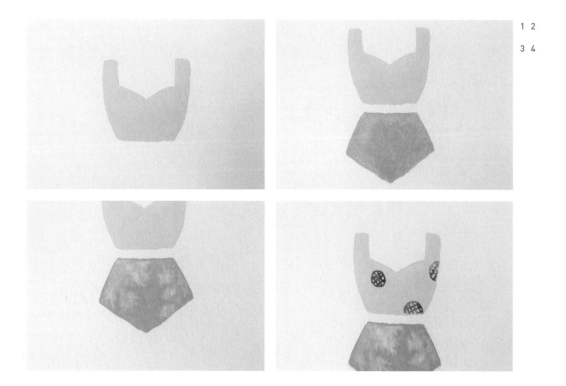

1 2

3 4

5 붓끝으로 해바라기 잎을 표현해주세요. ⬛ 퍼머넌트옐로딥

6 해바라기 무늬를 더 넣어주세요. ⬛ 퍼머넌트옐로딥

7 비키니 하의와 같은 색으로 잎을 그려 빈곳을 채워주세요. ⬛ 코발트그린

8 붓끝으로 점을 찍어 마무리해주세요. ⬛ 코발트그린

5 6

7 8

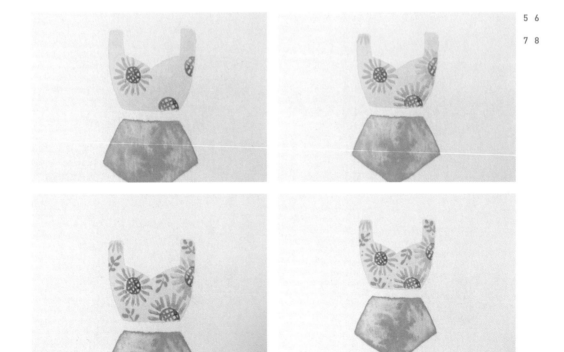

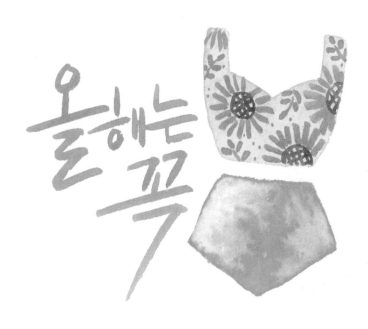

'올'과 '꼭'은
비슷한 크기로 크게
써주세요.

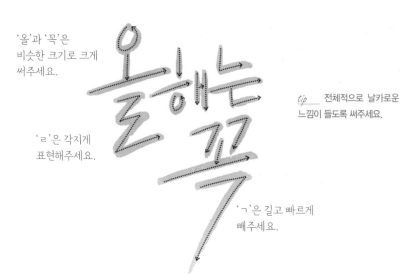

*tip*___ 전체적으로 날카로운
느낌이 들도록 써주세요.

'ㄹ'은 각지게
표현해주세요.

'ㄱ'은 길고 빠르게
빼주세요.

좋은 일만 생길거야

창문 너머로 보이는 맑은 하늘이 한 폭의 그림 같아요.
시야에 담뿍 들어온 드넓은 하늘을 보니 나의 고민이 금세 작아졌어요.

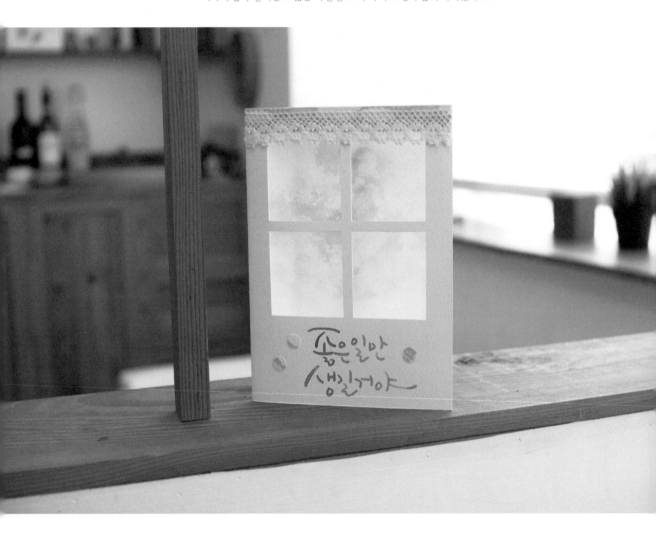

 피코크블루
 코발트그린
퍼머넌트그린

1 창문 너머 하늘을 그려볼게요. 종이테이프를 창틀 모양으로 붙여주세요. 이때 그림 가운데를
 지나는 종이테이프는 반으로 접어서 붙이세요. 종이테이프 너비가 좁다면 접지 않아도 됩니다.

 tip 종이테이프를 옷 등에 붙였다 떼기를 반복해 접착력을 떨어뜨린 후 종이에 붙여주세요.

2 하늘색 계열의 두 가지 색을 섞어 붓면으로 슥슥 터치해주세요. ◼ 피코크블루 ◼ 코발트그린

3 물로 경계를 풀어주세요. 사이사이에 하이라이트를 남겨도 좋아요.

4 물로 풀어주다 보면 종이테이프 옆으로 물이 고일 거예요. 고인 물은 붓으로 빨아들이세요.

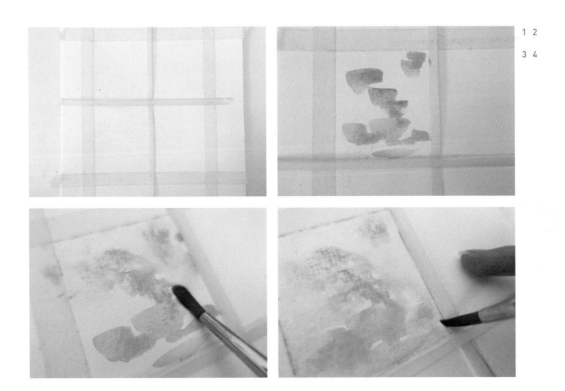

1 2
3 4

5 　다른 창도 같은 방법으로 칠해주세요. 연두색을 살짝 섞어주면 더욱 다채롭게 하늘을 표현
　　할 수 있답니다. ⬤ 피코크블루 ⬤ 코발트그린 ⬤ 퍼머넌트그린

6 　창문의 색을 모두 풀어주면 물이 흥건하게 고일 거예요.

7 　물도 빨아들이고 하늘에 구름도 표현해볼까요? 먼저 휴지를 뭉쳐 잡아주세요.

8 　적당한 위치에 휴지를 톡톡 찍어주세요.

9 　그림의 물기가 마르면 종이테이프를 살살 떼어주세요.

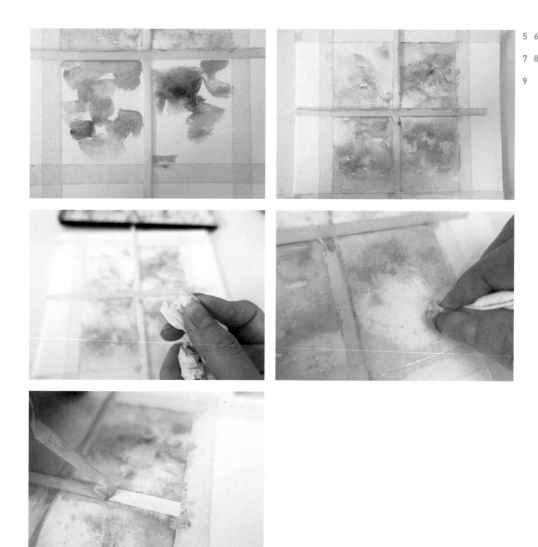

5 6
7 8
9

좋은일만 생길거야

'은'은 작게
써주세요.

'ㅈ'의 3획은 서로 떨어뜨리고
굴곡 있게 써주세요.

'ㅎ'은 2획으로 써주세요.

'야'의 마지막 획은
길게 빼주세요.

'ㅓ'가 'ㄱ'보다 위에
오게 써주세요.

청춘의 찬란함을 믿어요

청춘이기에 무모한 도전도 패기 넘치게 할 수 있어요.
다시 오지 않을 인생의 '푸르른 봄'을 후회 없이 보내기를 바라요.

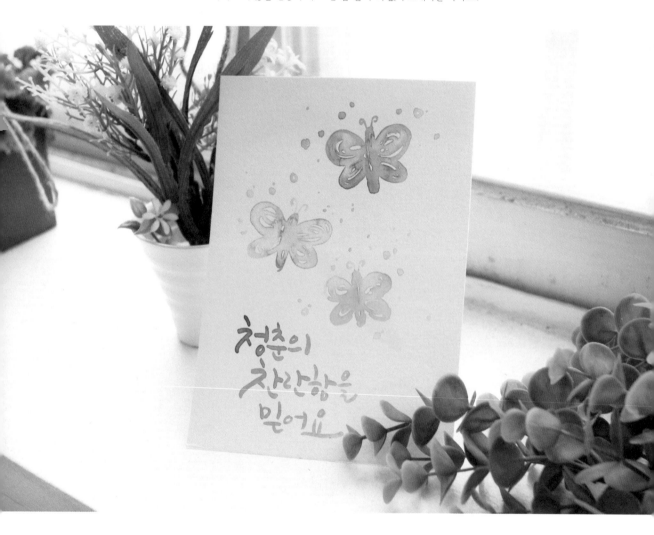

🟦 피코크블루
🟩 코발트그린
🟩 그린페일
🟨 레몬옐로+퍼머넌트그린(조금)

1 나비의 몸통과 더듬이를 칠해주세요. 🟦 피코크블루

2 둥글게 붓을 굴려서 나비 날개를 표현해주세요. 붓을 둥글리면서 자연스럽게 생긴 하이라이
 트가 나비를 더욱 돋보이게 합니다. 🟦 피코크블루

3 윗날개를 다 칠하면 색이 다른 색으로 아래 날개를 칠해주세요. 🟩 코발트그린

4 그림 위에 물을 2~3방울 떨어뜨려주세요.

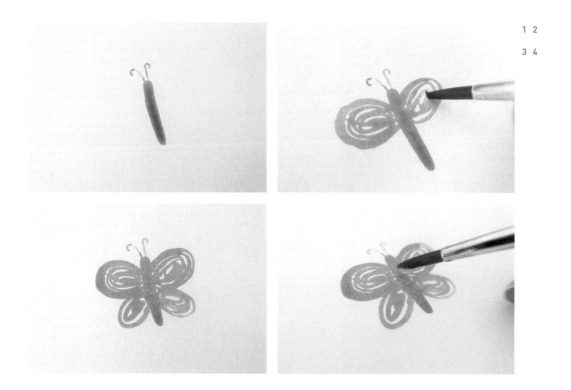

1 2

3 4

5 같은 방법으로 조금 크기가 작은 나비를 하나 더 그려주세요. ⬛ 코발트그린 ⬛ 그린페일

6 물을 떨어뜨려주세요. 서로 다른 색의 날개가 자연스럽게 섞일 거예요.

 ⬛ 그린페일 ⬛ 레몬옐로+퍼머넌트그린(조금)

7 같은 방법으로 세 번째 나비도 칠해주세요. 크기는 제일 작게 그려주세요.

8 나비 주변에 작은 동그라미를 그려 넣어주세요. ⬛ 그린페일 등(컬러칩 참고하여 자유롭게 칠하기)

5 6
7 8

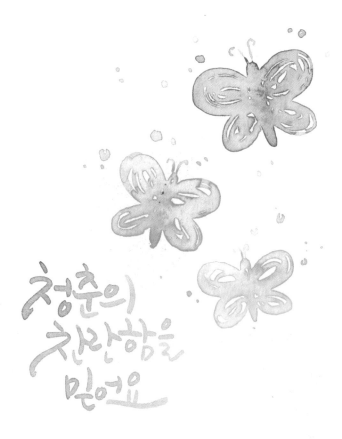

'청'의 'ㅓ'는 'ㅊ'이 돋보이게 작게 써주세요.
'춘'의 'ㄴ'은 작게 써주세요.

'청'과 '찬'의 'ㅊ'은
두 번째 획을 과감하게
그어 길게 빼주세요.

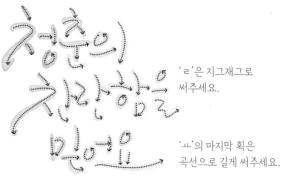

'ㄹ'은 지그재그로
써주세요.

'ㅛ'의 마지막 획은
곡선으로 길게 써주세요.

'어'의 'ㅓ'는 'ㅇ'보다
위에 오게 써주세요.

Day 24

행운이 가득하길

세잎클로버 속에 숨은 네잎클로버를 찾던 추억이 생각나서
네잎클로버를 그려보았어요. 나와 주변 사람 모두에게 행운이 가득하기를….

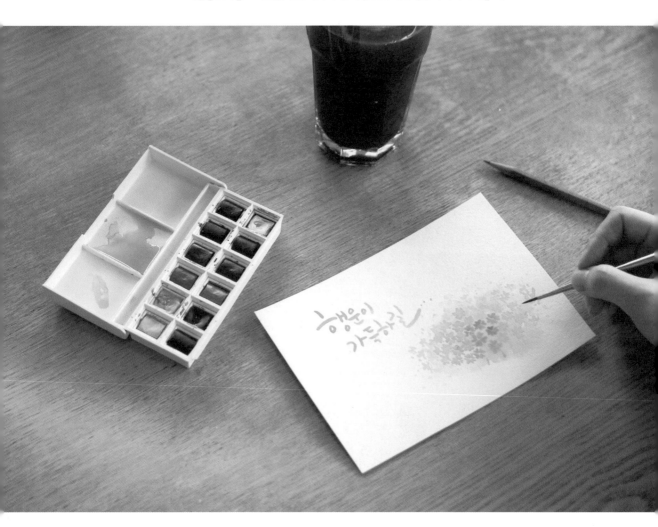

- ■ 퍼머넌트그린
- ■ 레몬옐로+퍼머넌트그린
- ■ 퍼머넌트그린+피코크블루(물 많이)
- ■ 퍼머넌트그린(물 많이)

1 청록색을 살짝 섞어준 물을 종이가 촉촉하게 젖을 정도로 칠해주세요.

 퍼머넌트그린+피코크블루(물 많이)

2 붓끝으로 연두색을 콕콕 찍어주세요. ▨ 퍼머넌트그린

 tip 색을 찍었을 때 넓게 확 퍼지면 살짝만 번질 때까지 조금 더 마르길 기다리세요.

3 연두색 주변에 연노란색을 찍어주세요. ▨ 레몬옐로+퍼머넌트그린

 tip 번짐 효과를 주려면 물이 마르기 전에 칠해야 해요. 물감을 섞어 색을 내는 게 익숙지 않다면 팔레트에 미리 색을 섞어놓으세요.

4 색이 다 마르면 네잎클로버를 그려주세요. 붓에 묻힌 색이 연해질 때까지 네잎클로버를 그리면 자연스럽게 그러데이션이 됩니다. ▨ 퍼머넌트그린

1 2

3 4

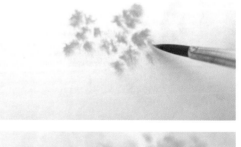

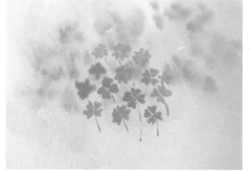

5 뒤쪽에 있는 네잎클로버는 잎이 두세 장만 보이게 그린다는 생각으로 가볍게 터치해주세요.

　　■ 퍼머넌트그린

6 사이사이 빈 공간에 붓끝으로 점을 찍어주세요. ■ 퍼머넌트그린

7 이번에는 연한 색으로 바람에 날리는 네잎클로버를 그려볼게요. 멀어질수록 간략하게 표현하는

　게 요령이에요. 네잎클로버 주변에 점을 찍어주세요. ■ 퍼머넌트그린(물 많이)

8 옐로그린으로 주변에 점을 더 찍어주세요. 네잎클로버 밭이 완성됐어요. ■ 레몬옐로+퍼머넌트그린

5 6

7 8

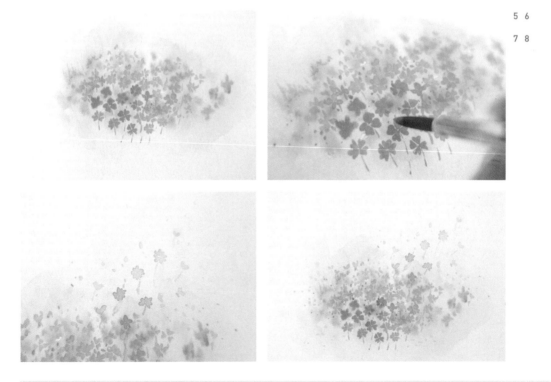

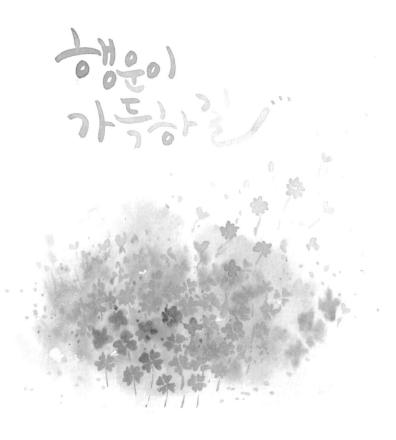

'행'을 문구 중에
가장 크게 써주세요.

'행'의 'ㅐ'와 '이'의 'ㅣ'
높이를 맞추어주세요.

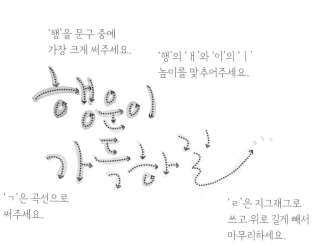

'ㄱ'은 곡선으로
써주세요.

'ㄹ'은 지그재그로
쓰고 위로 길게 빼서
마무리하세요.

Watercolor Calligraphy · 4

마음이 말랑말랑한 날

마음이 말랑말랑한 날

Day 25

그대, 꽃길만 걸어요

힘들면 울어도 괜찮아요. 이젠 혼자서 눈물 흘리지 말아요.
사느라 고생하는 우리, 앞으로는 꽃길만 걸어요.

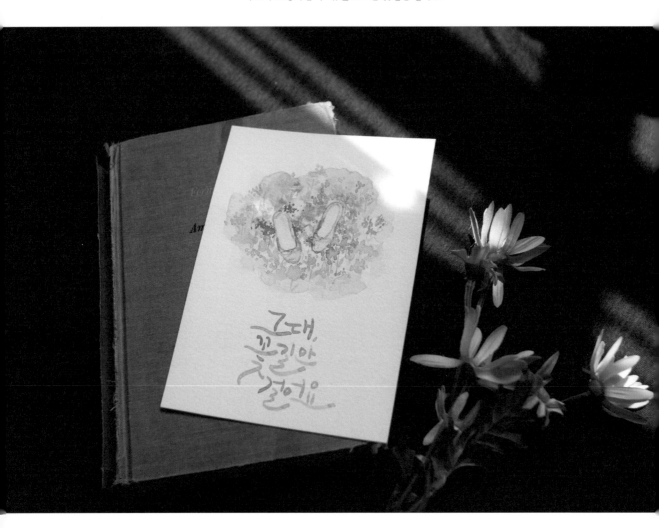

 쟌브릴리언트(조금)+쉘핑크(물 많이)
쉘핑크
쉘핑크+버밀리언휴
쉘핑크+카드뮴옐로오렌지
퍼머넌트그린

1 연필로 플랫슈즈를 스케치하세요.

2 붓면에 묽은 농도로 색을 묻혀 플랫슈즈를 제외하고 바탕을 칠해주세요.

　 쟌브릴리언트(조금)+쉘핑크(물 많이)

tip 붓면으로 칠해야 빨리 칠할 수 있어요. 물이 마르기 전에 덧칠해야 번짐 효과가 빛을 발하거든요.

3 전체적으로 칠해준 모습이에요.

4 붓끝으로 콕콕 찍어 꽃을 표현해주세요. ● 쉘핑크

tip 하나의 덩어리로 보이도록 꽃잎은 조밀하게 찍어주세요.

| 1 | 2 |
| 3 | 4 |

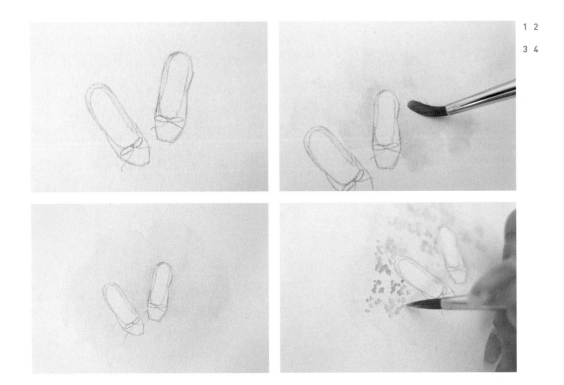

5 좀 더 진한 색으로 한 번 더 찍어주세요. ⬤ 쉘핑크+버밀리언휴

 tip 진한 색으로 플랫슈즈 주변에만 찍어주면 시선을 집중시키는 효과가 있어요.

6 붓끝으로 꽃의 줄기를 그어주세요. 이때 스치듯이 빠르게 그으면 가늘게 그릴 수 있어요. ⬛ 퍼머넌트그린

7 붓끝으로 짧게 터치해 줄기 양옆으로 작은 잎을 그려주세요. ⬛ 퍼머넌트그린

8 이제 플랫슈즈를 칠해볼까요? 먼저 플랫슈즈 양끝에 색을 칠해주세요. ⬤ 쉘핑크+카드뮴옐로오렌지

9 물로 풀어주세요.

10 반대쪽도 같은 방법으로 칠해주세요. 플랫슈즈 주변에 좀 더 진한 색으로 줄기와 꽃을 한 번 더 찍어주면 완성이에요. ⬤ 쉘핑크+버밀리언휴 ⬛ 퍼머넌트그린

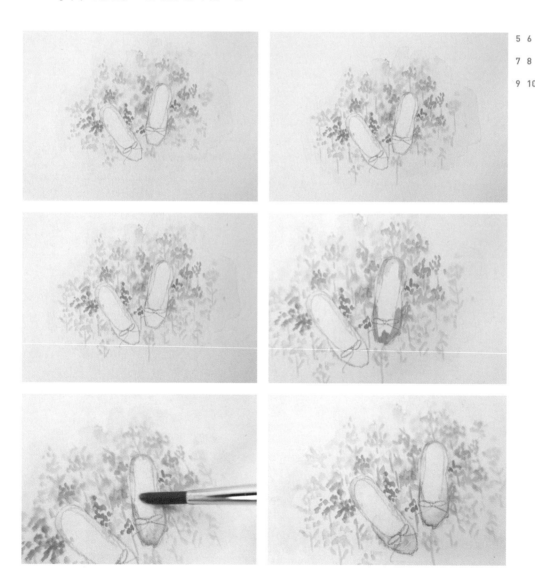

5 6
7 8
9 10

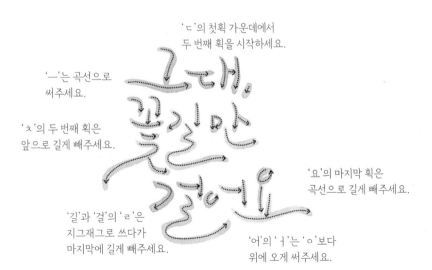

'ㄷ'의 첫획 가운데에서
두 번째 획을 시작하세요.

'ㅡ'는 곡선으로
써주세요.

'ㅊ'의 두 번째 획은
앞으로 길게 빼주세요.

'요'의 마지막 획은
곡선으로 길게 빼주세요.

'길'과 '걸'의 'ㄹ'은
지그재그로 쓰다가
마지막에 길게 빼주세요.

'어'의 'ㅓ'는 'ㅇ'보다
위에 오게 써주세요.

Day 26

그리워요

떨어지는 빗방울 소리에 그대 생각이 나는 밤이에요.
함께했던 눈부신 날들을 삼키며, 오늘도 그리움에 잠 못 이루어요.

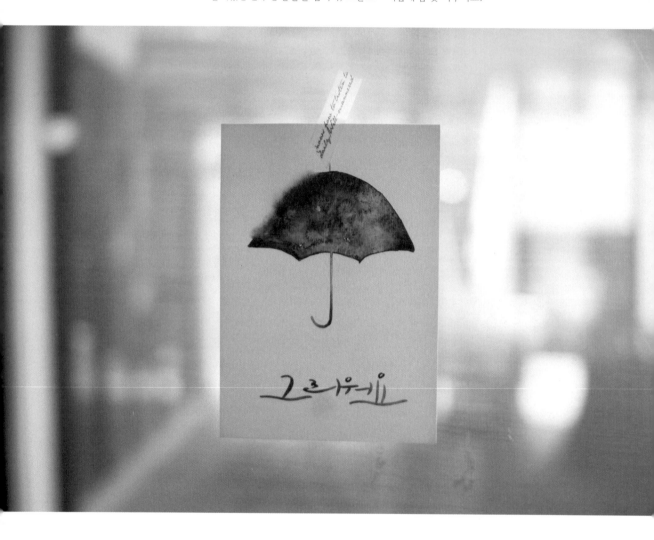

 울트라마린딥(많이)+로엄버

1 볼록하게 솟은 3~4cm 길이의 곡선을 물로 칠해주세요.

tip 우산의 일부만 물로 칠하는 이유는 우산 테두리를 흐리게 해서 '그리워요'에서 전해지는 애틋한 감성을
표현하기 위해서예요.

2 물로 칠해놓은 부분에 둥글게 펼친 우산 모양을 잡아주세요. ■ 울트라마린딥(많이)+로엄버

3 우산의 아랫부분도 외곽선을 그려주세요. 삐뚤빼뚤해도 괜찮아요. 나중에 붓끝으로 모양
을 정리해주면 되거든요.

4 가운데 색을 채워주세요. 물로 칠해놓은 부분은 테두리가 번져 뿌옇게 될 거예요.

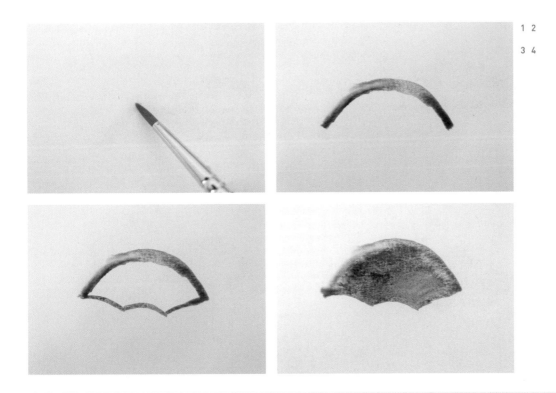

1 2
3 4

5 붓끝으로 테두리를 정리해주세요. 우산 덮개가 너무 커지지 않도록 주의하세요.

6 물을 떨어뜨려주세요. 물감이 물에 밀려나면서 예쁜 무늬를 만들 거예요.

7 붓끝으로 우산 꼭지를 그려주세요.

8 손잡이와 우산봉을 덮개와 이어주면 완성이에요.

5 6
7 8

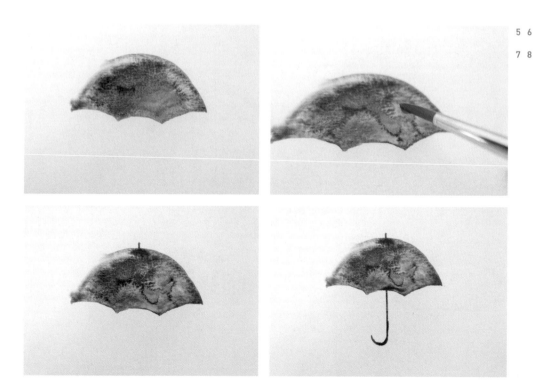

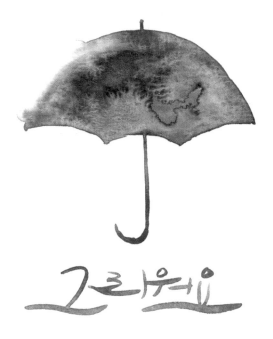

'ㄱ'은 모서리를 둥글려
빠르게 그어주세요.

'ㄹ'은 '숫자 3'을
쓰고 밑에 한 획을
더 그어주세요.

'ㅝ'는 직사각형을 떠올리며
양옆으로 납작하게 써주세요.

'ㅛ'는 '워'의 아래까지
지나게 길게 그어주세요.

Day 27

그 시절, 우리들의 추억

푸른 하늘, 에메랄드빛 바다, 하얀 모래사장에 나뭇가지로 새긴 이니셜.
소중한 이와 함께해서 더욱 눈부셨던 그때 그 바닷가. 여전하겠지?

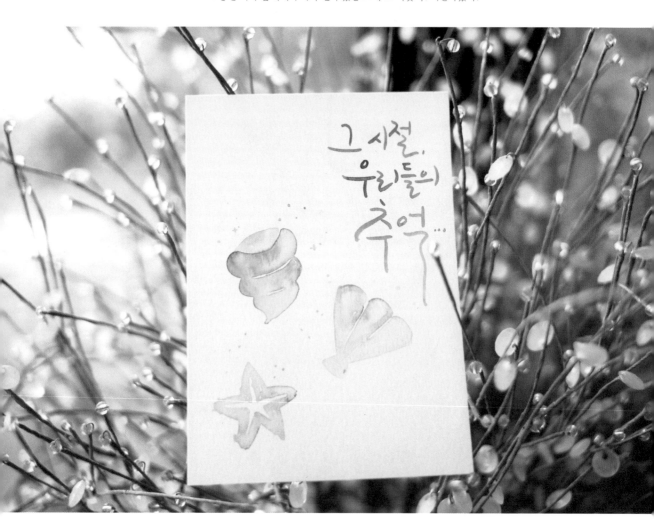

 피코크블루 ■ 라일락
■ 퍼머넌트그린 ■ 퍼머넌트옐로
■ 울트라마린딥 ■ 쉘핑크

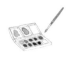

1 붓끝으로 소라의 형태를 그려주세요. 소라 양쪽에 살짝 색을 칠해주세요. 🟦 피코크블루

 tip 색을 칠할 때 소라의 층이 나뉘는 부분은 하이라이트로 남겨주세요.

2 물로 양쪽에 칠한 색을 풀어 가운데에 색을 채워주세요. 바깥은 진하고 안은 연해진답니다.

3 살짝 연두색을 섞어 칠하고 붓으로 물을 한 방울 떨어뜨려주세요. 🟩 퍼머넌트그린

4 맨 위에 색을 칠하고 물로 풀어주어 소라의 안쪽을 표현해주세요. 🟦 피코크블루

5 이번에는 조개를 그려볼까요? 조개 모양으로 외곽선을 그려주세요. 🟪 라일락

1 2

3 4

5

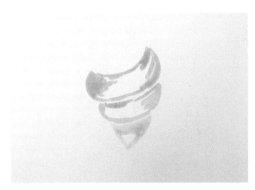

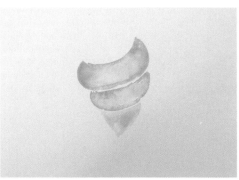

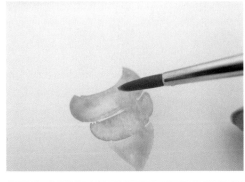

6 조개껍데기의 파인 부분은 하이라이트로 남겨주세요. 조개의 아랫부분은 비워두고 칠해주세요.

 ⬤ 라일락

7 다른 색으로 남은 부분을 칠해주세요. 물을 한 방울 떨어뜨려 번짐 효과를 주세요. ⬛ 울트라마린딥

8 이번에는 불가사리를 그려볼까요? 별 모양으로 외곽선을 그려주세요. 불가사리의 주름은 하이라이트로 남길 거예요. 윗부분부터 칠해주세요. ⬜ 퍼머넌트옐로

9 다른 색으로 아랫부분도 칠해주세요. ⬜ 쉘핑크

10 물 한 방울을 떨어뜨려주세요.

6 7

8 9

10

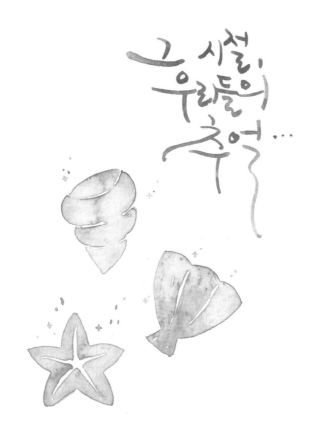

'ㅡ'는 반원을 그리듯
둥글려주세요.

'우리들의'는 '그 시절'보다
뒤쪽에 써주세요.

'ㅊ'의 두 번째 획은
앞으로 길게 빼주세요.

말줄임표를 넣어
아련한 느낌을 더하세요.

'억'의 'ㄱ'은 구불구불
아래로 길게 빼주세요.

늘 너를 생각할게

붉은 단풍도 한때는 초록으로 빛났겠죠? 푸르게 빛나던 우리가 달라진 것도
어쩌면 계절이 바뀌는 것처럼 자연스러운 것일지도 몰라요.

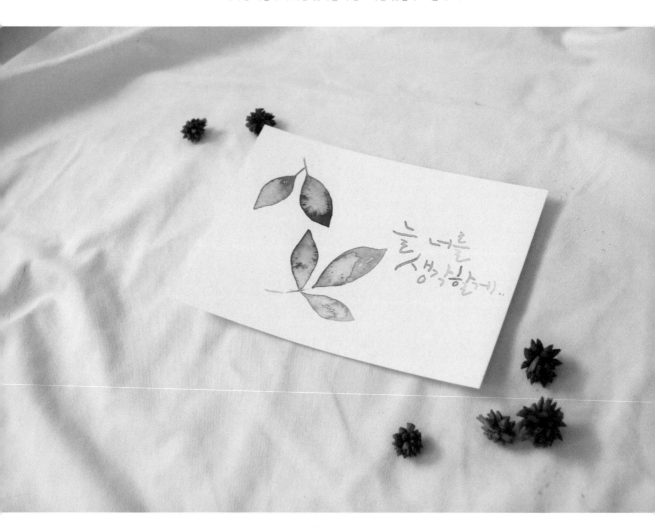

- 쉘핑크+옐로오커
- 올리브그린+쉘핑크
- 크림슨레이크+로엄버

1 잎의 가운데를 비우고 위에서부터 2/3 정도 칠하고 다른 색으로 아래도 칠해주세요.

 ■ 쉘핑크+옐로오커 ■ 올리브그린+쉘핑크

2 위에서 아래로 물감을 풀어주면서 가운데를 채우세요. 위에서부터 아래로 칠하면 상대적으로 밝은색의 면적이 넓어지므로 두 색이 합쳐졌을 때 탁해지는 범위가 좁아집니다.

 tip 여기서는 윗부분을 밝은색으로 칠했지만 만약 아래를 밝은색으로 칠했다면 아래에서 위로 풀어주세요.

3 물을 2~3방울 떨어뜨려주세요.

4 같은 방법으로 양쪽에 잎을 그려주세요.

1 2
3 4

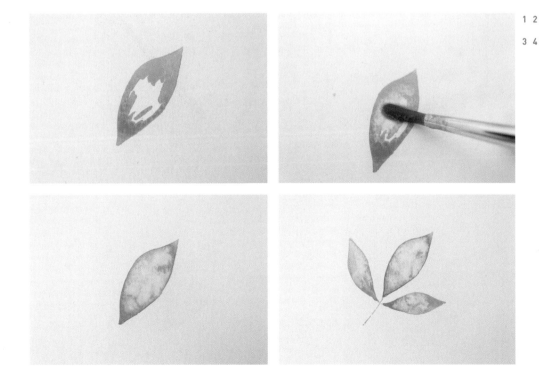

5 다른 색으로 잎의 가운데를 비우고 위아래를 칠해주세요.

 ■ 올리브그린+쉘핑크 ■ 크림슨레이크+로엄버

6 물로 풀어 빈 공간을 채워주세요.

7 물을 2~3방울 떨어뜨려주세요.

8 나머지 잎도 같은 방법으로 칠해주세요.

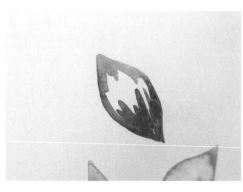
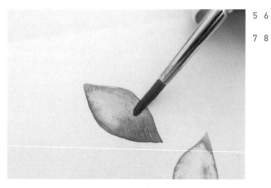

5 6

7 8

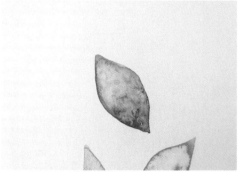
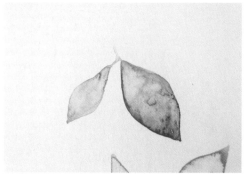

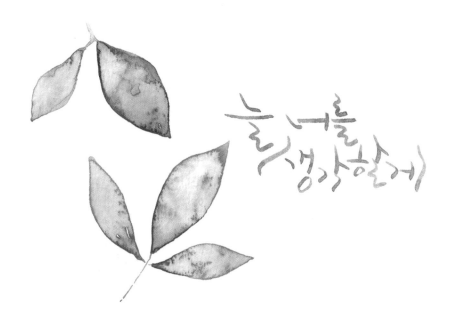

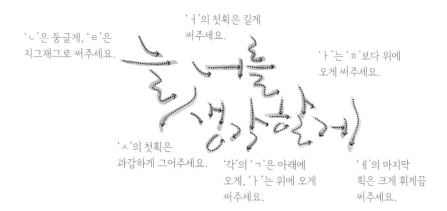

'ㅓ'의 첫획은 길게
써주세요.

'ㄴ'은 둥글게, 'ㄹ'은
지그재그로 써주세요.

'ㅏ'는 'ㅎ'보다 위에
오게 써주세요.

'ㅅ'의 첫획은
과감하게 그어주세요.

'각'의 'ㄱ'은 아래에
오게, 'ㅏ'는 위에 오게
써주세요.

'ㅔ'의 마지막
획은 크게 휘게끔
써주세요.

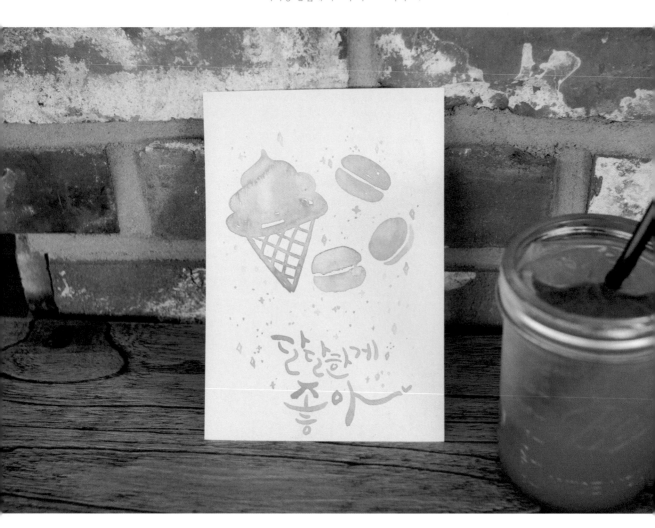

Day 29

달달한 게 좋아

고단한 하루를 보낸 나에게 달달함을 선물해야겠어요.
마카롱 한입에 피로가 사르르 녹아요.

- 🟪 쉘핑크
- 🟨 퍼머넌트옐로
- 🟩 코발트그린
- 🟨 라일락
- 🟫 옐로오커

1 아이스크림의 모양을 잡아주세요. ▧ 쉘핑크

2 안을 모두 칠해주세요. ▧ 쉘핑크

3 물방울을 2~3방울 떨어뜨려주세요.

4 붓끝으로 역삼각형을 그려주세요. ■ 옐로오커

5 격자무늬를 넣어 아이스크림콘을 표현해주세요. ■ 옐로오커

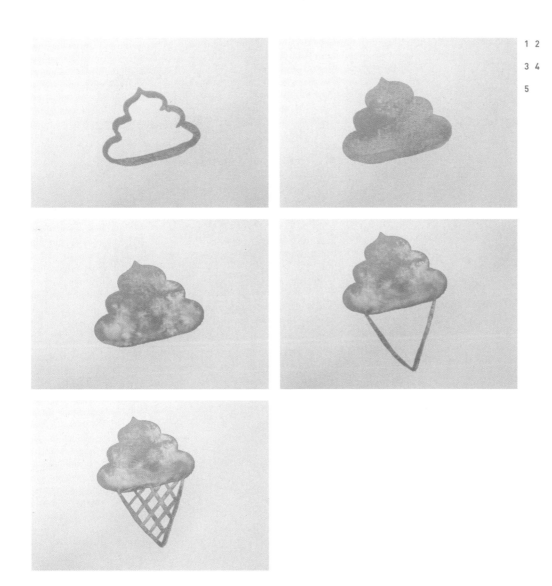

1 2

3 4

5

6 이번에는 마카롱을 그려볼까요? 마카롱 크림처럼 보이도록 마카롱 가운데를 비우고
 위아래만 색을 칠해주세요. ⬤ 퍼머넌트옐로

7 물방울을 2~3방울 떨어뜨려주세요.

8 다른 색으로 마카롱을 하나 더 그려주세요. 이때 마카롱을 다른 각도로 그리면 그림
 이 더욱 발랄해집니다. ⬤ 코발트그린

9 같은 방법으로 마카롱을 하나 더 그려주세요. ⬤ 라일락

10 빈 공간에 열십자와 점을 찍어 반짝이는 효과를 주세요.

 ⬤ 퍼머넌트옐로 등(컬러칩 참고하여 자유롭게 칠하기)

6 7
8 9
10

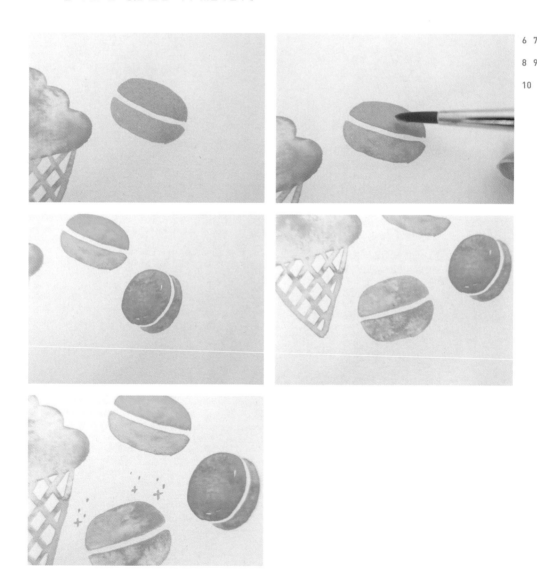

‘ㅎ’의 첫획과
두 번째 획은 평행하게
써주세요.

‘ㄷ’의 획은 떨어뜨리고
곡선으로 써주세요.

‘ㅔ’는 살짝 휘게
써주세요.

‘좋’의 가로획은
모두 같은 방향으로
써주세요.

‘ㅏ’는 아주 굴곡지게
써주세요.

Day 30

때로는 소녀처럼

낙엽만 굴러가도 까르르 웃던 소녀였는데…. 문득 무뎌진 감성이 서글퍼져요.
그래도 여자는 언제나 마음 한구석에 소녀가 남아있답니다.

- 쉘핑크+옐로오커
- 로엄버
- 쉘핑크+옐로오커(조금)
- 쉘핑크+버밀리언휴
- 라일락+쉘핑크+옐로오커(조금)

1 밀짚모자를 그려볼게요. 동그라미를 칠해주세요. ■ 쉘핑크+옐로오커

2 동그라미에 구불구불한 모자챙을 그려주세요. 이때 경계는 하이라이트로 남겨주세요.

 ■ 쉘핑크+옐로오커

3 붓끝으로 소녀의 머리카락을 한 올 한 올 그려주세요. ■ 로엄버

4 모래시계를 연상하며 소녀의 몸통을 칠해주세요. 머리카락과 맞닿게 하여 살짝 색 번짐을
 주면 포인트가 됩니다. ■ 쉘핑크+옐로오커(조금)

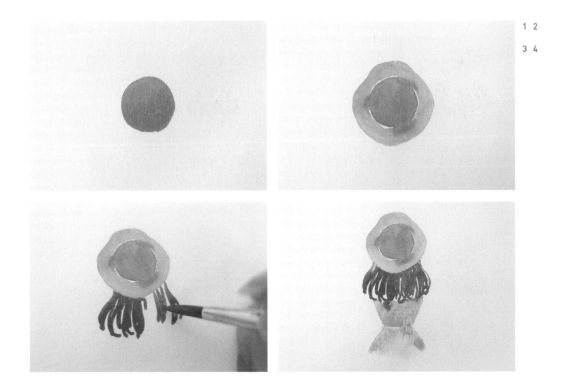

1 2

3 4

5 소녀의 팔을 칠해주세요. 이때 몸통과 팔 사이에 공간을 남기는 게 중요합니다. 공간이 없으면 몸과 팔이 합쳐져서 형태를 알아볼 수 없겠죠? ▣ 쉘핑크+옐로오커(조금)

6 모자에 리본을 그려주고 붓끝으로 나뭇잎 줄기를 양쪽으로 그어주세요.

▣ 쉘핑크+버밀리언휴 ▣ 라일락+쉘핑크+옐로오커(조금)

tip 왼쪽 줄기 먼저 그은 다음 오른쪽 줄기를 그어주세요. 반대로 칠하면 먼저 칠한 오른쪽 줄기가 번질 수 있거든요. 그림을 그릴 때에는 항상 왼쪽에서 오른쪽으로 그려주세요(왼손잡이는 반대방향).

7 나뭇잎을 그려주세요. 색을 다 채우지 않아도 괜찮아요. ▣ 라일락+쉘핑크+옐로오커(조금)

8 소녀의 머리 주변에 꽃을 더해주세요. ▣ 쉘핑크+옐로오커(조금)

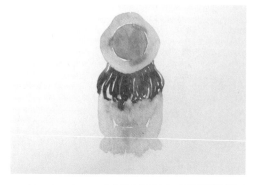

5 6

7 8

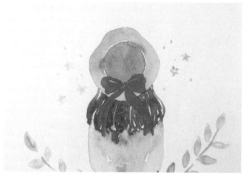

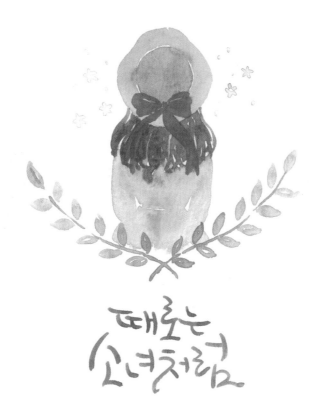

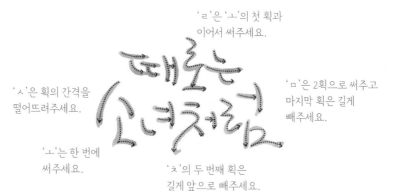

'ㄹ'은 'ㅗ'의 첫 획과
이어서 써주세요.

'ㅅ'은 획의 간격을
떨어뜨려주세요.

'ㅁ'은 2획으로 써주고
마지막 획은 길게
빼주세요.

'ㅗ'는 한 번에
써주세요.

'ㅊ'의 두 번째 획은
길게 앞으로 빼주세요.

안녕 플라밍고

도도한 자세와 화사한 핑크색 털이 참 사랑스러운,
날개짓이 하늘에 피어난 붉은 꽃 같은 너. 안녕? 플라밍고야, 반가워.

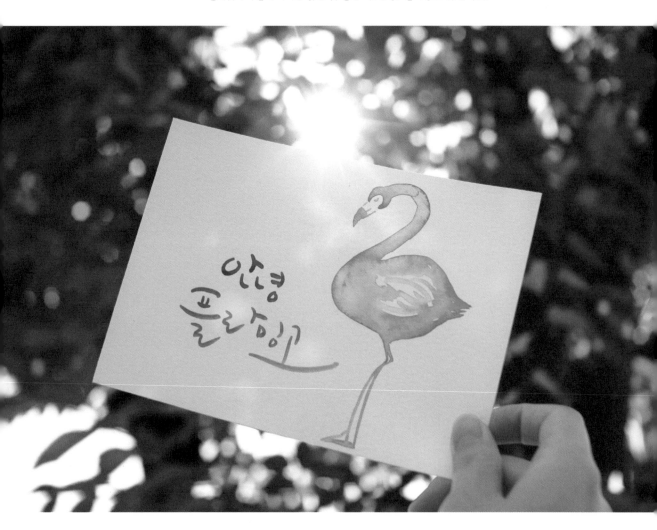

🟩 쉘핑크
🟩 쉘핑크+버밀리언휴
🟩 쉘핑크+옐로오커

1 플라밍고를 스케치하고 알아볼 정도만 남기고 살살 지워주세요. 머리부터 칠해주
 세요. ⬜ 쉘핑크

 tip 붓놀림이 능숙하다면 스케치 없이 바로 칠해도 됩니다.

2 부리와 날개 부분을 남겨두고 색을 칠해주세요. ⬜ 쉘핑크

3 붓끝으로 한 올 한 올 그어 깃털을 표현해주세요. ⬜ 쉘핑크

4 하이라이트를 남겨주면 깃털의 디테일도 살고 그림이 답답해 보이지 않습니다.
 ⬜ 쉘핑크

1 2
3 4

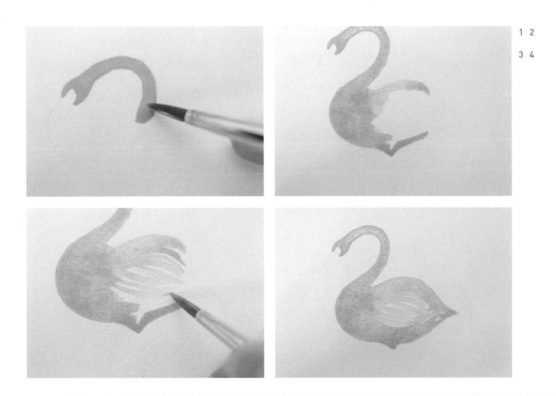

5 색이 마르기 전에 몸통 아래와 꼬리 부분에만 좀 더 진한 색을 칠해주세요.

⬤ 쉘핑크+버밀리언휴

6 물을 2~3방울 떨어뜨려주세요.

7 붓을 세워 붓끝으로 다리를 그려주세요. ⬤ 쉘핑크+옐로오커

8 반대쪽 다리는 살짝 구부린 모양으로 그려주세요. ⬤ 쉘핑크+옐로오커

9 부리를 칠하고 수줍게 눈을 감고 있는 모습으로 얼굴을 표현해주면 완성입니다.

⬤ 쉘핑크+옐로오커

5 6
7 8
9

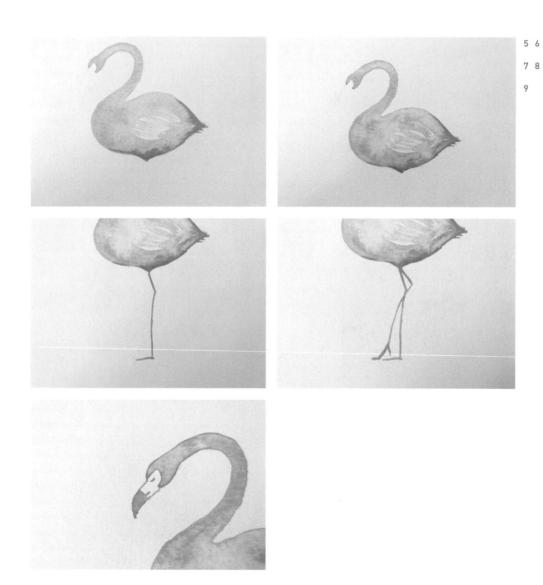

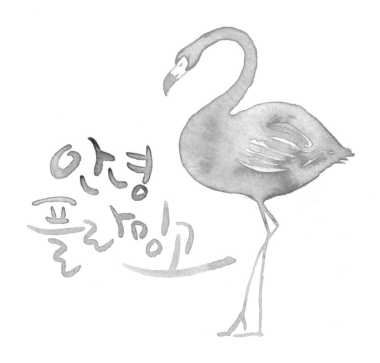

‘안’과 ‘녕’의 ‘ㄴ’은 곡선으로
눕혀 써주세요.

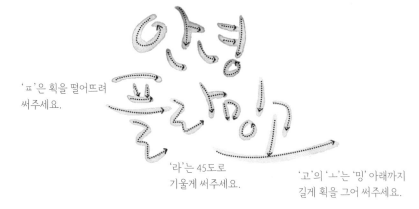

‘ㅍ’은 획을 떨어뜨려
써주세요.

‘라’는 45도로
기울게 써주세요.

‘고’의 ‘ㄱ’는 ‘밍’ 아래까지
길게 획을 그어 써주세요.

Day 32

여리여리 복숭아

복숭아를 보면 부끄러워서 뺨이 붉게 달아오른 소녀가 떠올라요.
복숭아라는 이름도 왠지 여리여리해요. 맛까지 달콤하다니! 참 예쁜 과일이에요!

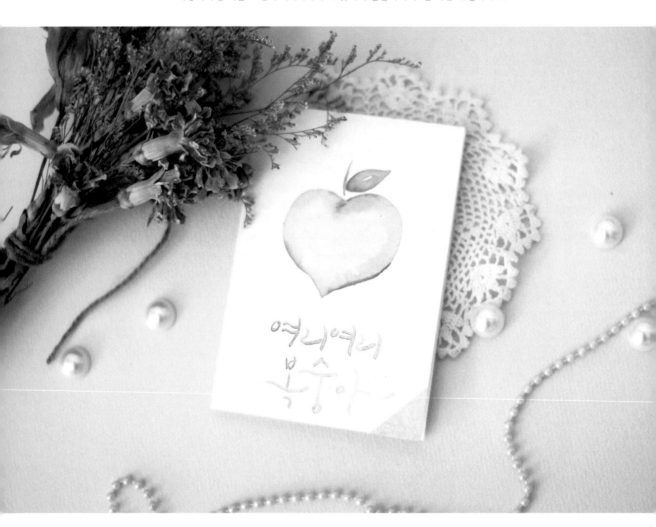

- 쟌브릴리언트
- 쟌브릴리언트+쉘핑크
- 쟌브릴리언트+쉘핑크+버밀리언휴(조금)
- 레몬옐로+퍼머넌트그린

1 하트 모양으로 색을 칠해주세요. ⬜ 쟌브릴리언트

2 조금 더 진한 색으로 반쪽 테두리를 칠해주세요. ⬛ 쟌브릴리언트+쉘핑크

3 붓에 색을 묻히지 말고 그대로 반대쪽 테두리를 그어주세요. ⬛ 쟌브릴리언트+쉘핑크

 tip 붓에 색을 더하지 않고 이어서 칠하면 색이 연해지면서 자연스럽게 그러데이션을
 표현할 수 있어요.

4 좀 더 진한 색으로 위에 움푹 들어간 부분과 오른쪽 아래에 포인트로 그어주세요.
 왼쪽 아래에도 살짝 그어주세요. ⬛ 쟌브릴리언트+쉘핑크+버밀리언휴(조금)

1 2

3 4

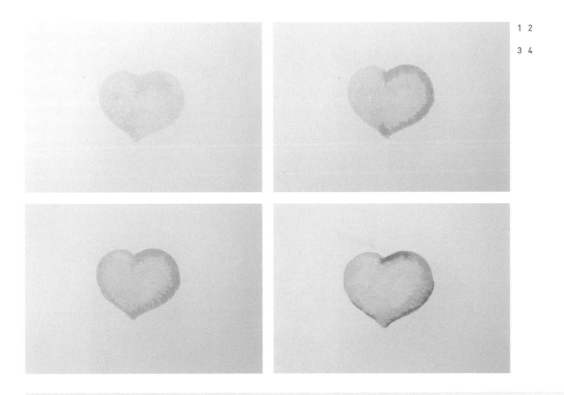

5 복숭아의 줄기를 그려주세요. 🔲 레몬옐로+퍼머넌트그린

6 나뭇잎도 그려주세요. 🔲 레몬옐로+퍼머넌트그린

7 나뭇잎 위에 물방울을 떨어뜨려주세요.

8 붓을 수건에 닦고 물방울에 대어 물기를 빨아들이세요.

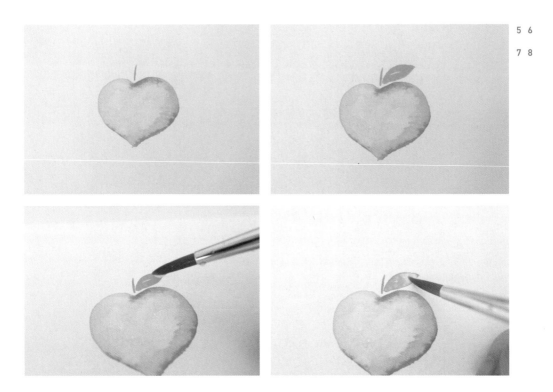

5 6
7 8

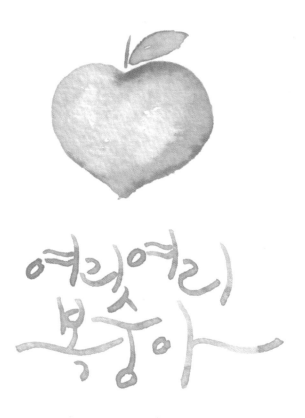

여릿여리 복숭아

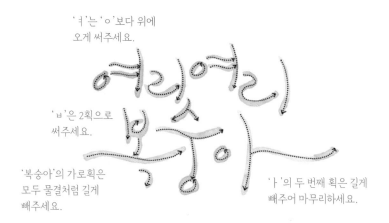

'ㅕ'는 'ㅇ'보다 위에
오게 써주세요.

'ㅂ'은 2획으로
써주세요.

'복숭아'의 가로획은
모두 물결처럼 길게
빼주세요.

'ㅏ'의 두 번째 획은 길게
빼주어 마무리하세요.

Watercolor Calligraphy · 5

마음이 포근포근한 날

괜찮아 다 잘될 거야

우당탕! 괜찮아요. 가끔 넘어질 수도 있어요. 그땐 다시 일어서면 돼요.
걱정하지 마세요. 다 잘될 거예요. 하쿠나마타타!

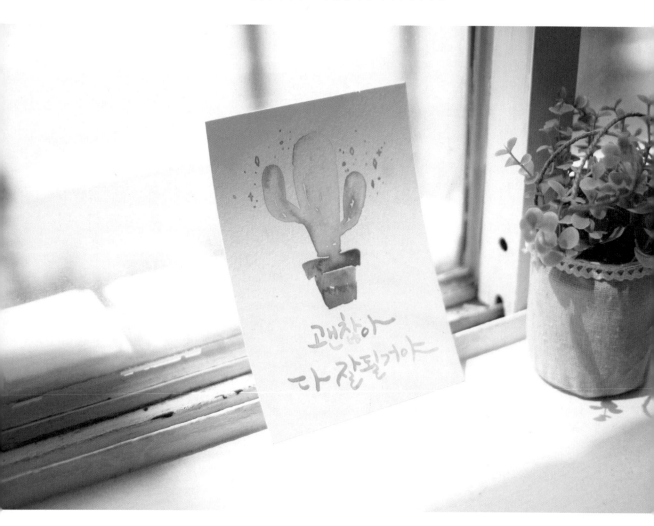

■ 레몬옐로(많이)+코발트그린
■ 레몬옐로+코발트그린(반반)
■ 레몬옐로+코발트그린(많이)
■ 로엄버

1 가운데 놓일 선인장 줄기의 반절을 칠해주세요. ⬜ 레몬옐로(많이)+코발트그린

2 다른 색으로 선인장 줄기의 아랫부분을 칠해주세요. 이때 물감의 농도는 비슷하게 해주세요. ⬜ 레몬옐로+코발트그린(반반)

 tip 두 번째 칠하는 색의 농도가 너무 묽으면 처음 칠해놓은 밝은색을 전부 덮어버려 색 변화가 구분되지 않을 수도 있습니다.

3 왼쪽으로 삐져나온 선인장 줄기를 칠해주세요. 이번에도 반절만 칠해주세요.

 ⬜ 레몬옐로+코발트그린(반반)

4 진한 색으로 나머지 부분을 칠해주세요. ⬜ 레몬옐로+코발트그린(반반)

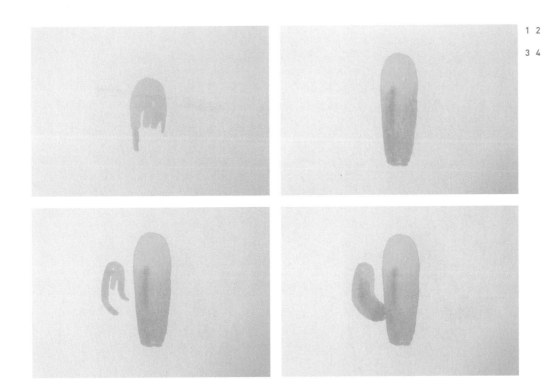

1 2
3 4

5 같은 방법으로 오른쪽으로 삐져나온 선인장을 칠해주세요. 파란색을 섞어주면 더 진하고 영롱한 색상이 나옵니다. ● 레몬옐로+코발트그린(많이)

6 선인장 위에 물을 3~4방울 떨어뜨려주세요.

7 이제 화분을 그려줄까요? 이때 화분의 농도를 진하게 해주어야 선인장과의 색 번짐이 덜합니다. ● 로엄버

 tip 색 번짐 없이 깔끔한 그림을 그리고 싶다면 화분을 살짝 떨어뜨려서 그려주세요.

8 화분의 아랫부분도 그려주세요. ● 로엄버

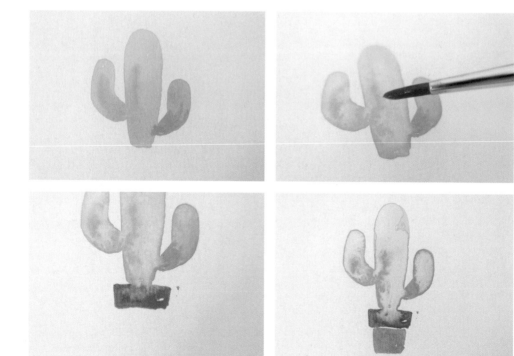

5 6
7 8

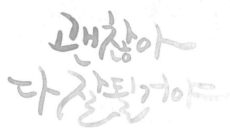

'괜'의 'ㄱ'은 위쪽을 'ㅊ'의 두 번째 획은
향하도록 써주세요. 아래로 길게 빼주세요.

'ㅏ'의 두 번째 획은
길게 빼주세요.

'ㅑ'의 마지막 획은
길게 빼주세요.

'잘'의 'ㅈ'은 '찮'의 'ㅊ'과
마찬가지로 아래로 길게 빼주세요.

Day34

내 사과를 받아줘

미안하다는 한마디 말을 끝내 입 밖으로 꺼내지 못할 때
편지와 함께 건넨 작은 사과로 마음을 전해보세요.

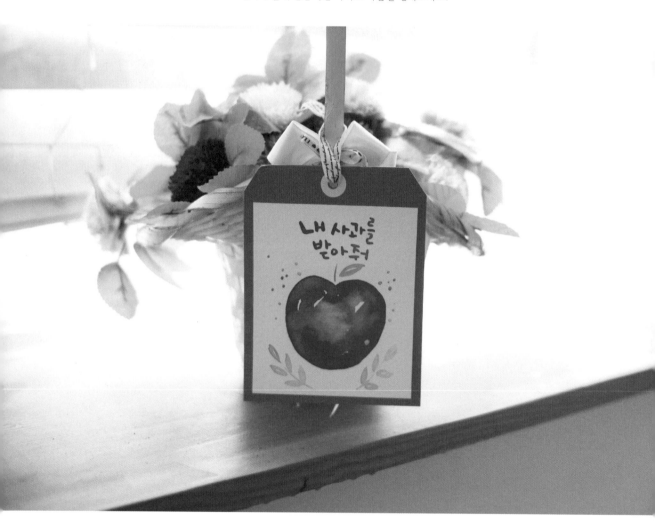

 ● 퍼머넌트옐로라이트
● 버밀리언휴
● 퍼머넌트레드
● 퍼머넌트그린

1 노란색으로 사과 형태의 절반을 잡아주세요. 색은 한쪽에만 칠해주세요.

 ⬤ 퍼머넌트옐로라이트

2 다홍색으로 나머지 사과 형태를 칠해주세요. 가운데는 비워두세요. ⬤ 버밀리언휴

3 좀 더 진한 빨간색으로 빈 공간을 칠해주세요. 사이사이 하이라이트를 남겨주세요.

 ⬤ 퍼머넌트레드

4 물을 2~3방울 떨어뜨려주세요. 따로따로 칠했던 색이 자연스럽게 어우러질 거예요.

1 2
3 4

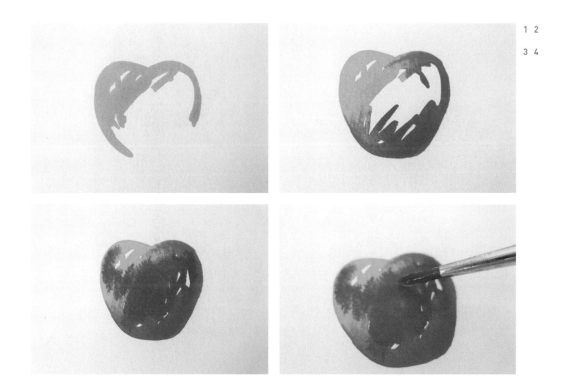

5 　잎을 그려주세요. 나뭇잎 무늬에 하이라이트를 남겨주세요. 물을 한 방울 떨어뜨려주세요.

　　⬛ 퍼머넌트그린

6 　붓끝으로 사과 아래에 나뭇잎을 그려주세요. ⬛ 퍼머넌트그린

7 　대칭이 되게 반대쪽에도 그려주세요. ⬛ 퍼머넌트그린

8 　붓끝으로 점을 찍어 반짝이는 효과를 주세요. ⬛ 퍼머넌트그린

<div style="text-align:right">5 6
7 8</div>

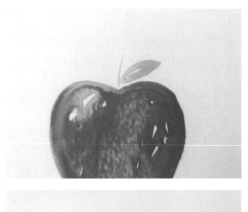

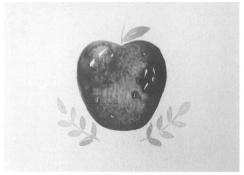
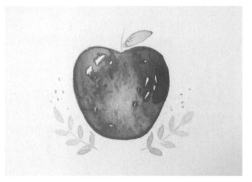

내 사과를
받아줘

'ㄴ'은 크게
'ㅐ'는 작게 써주세요.

'ㄹ'은 반듯하게 써주세요.
'ㅡ'는 'ㄹ'의 너비와 맞추어
써주세요.

내 사과를
받아줘

'ㅂ'은 3획으로
써주세요.

'줘'의 'ㅓ'는 살짝
눕혀서 써주세요.

Day 35

맛있는 건 0칼로리

피자? 치킨? 맥주? 먹고 싶으면 먹어야죠. 아주 맛있게 냠냠.
맛있는 건 다 0칼로리잖아요.

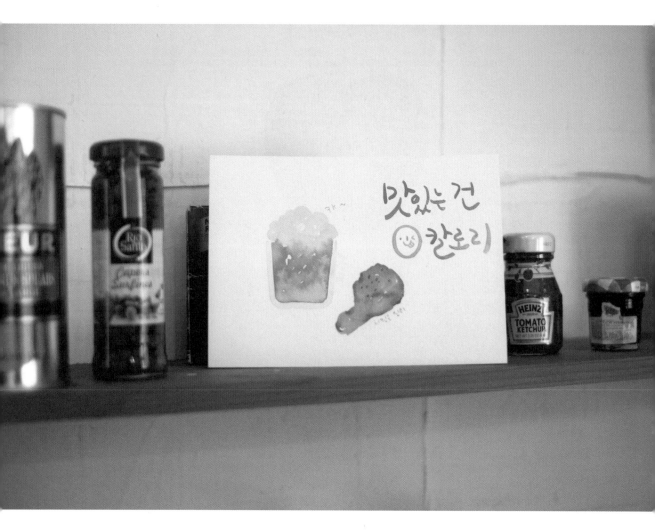

- 🟩 화이트+쟌브릴리언트(조금)
- ⬜ 퍼머넌트옐로딥+옐로오커(조금)
- ⬜ 무채색(울트라마린딥+로엄버)+화이트(물 많이)

- 🟫 옐로오커
- 🟫 로엄버
- 🟫 번트시에나(조금)
- 🟩 샙그린

1 맨 위에 놓일 맥주 거품부터 칠해주세요. 화이트+쟌브릴리언트(조금)

2 맥주를 칠해주세요. 아직 마르지 않은 거품과 섞이면서 자연스럽게 색이 번질 거예요.

 ◼ 퍼머넌트옐로딥+옐로오커(조금)

3 잔 모양을 잡아 칠해주세요. 사이사이 하이라이트를 남겨주세요.

 ◼ 퍼머넌트옐로딥+옐로오커(조금)

4 오른쪽 아래에 물을 1~2방울 떨어뜨려주세요.

 tip 물방울이 거품까지 올라가지 않도록 조심하며 조금만 떨어뜨려주세요.

1 2

3 4

5 치킨 닭다리를 울퉁불퉁하게 그려주세요. ■ 옐로오커

6 진한 색으로 테두리와 사이사이를 칠해 입체감을 살려주세요. ■ 로엄버

7 좀 더 진한 색으로 테두리만 살짝 찍어 포인트를 주세요. ■ 번트시에나(조금)

8 무채색에 화이트를 섞어 투명한 맥주잔을 표현해주세요. 치킨에 파슬리를 솔솔 뿌려주면
완성이에요. ■ 무채색(울트라마린딥+로엄버)+화이트(물 많이) ■ 샙그린

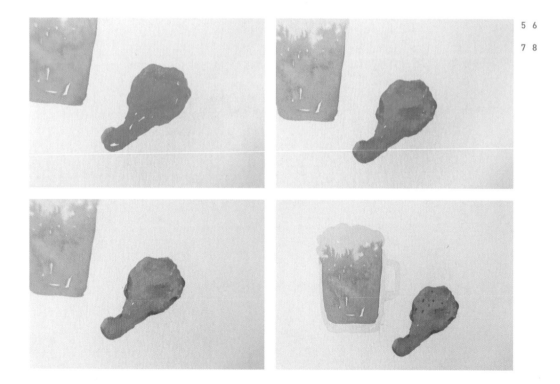

5 6

7 8

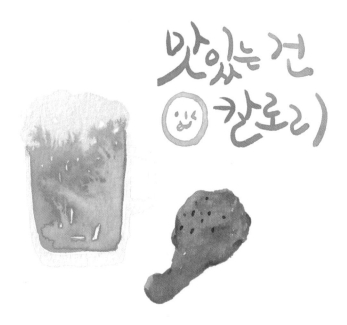

'ㅁ'은 2획으로
써주세요.

'는'은 작게
써주세요.

'ㅅ'의 첫획은 앞으로
길게 빼주세요.

숫자 0은 다른 색으로
써주고 표정도 그려
넣어주세요.

'칼'의 'ㄹ'은
아랫부분이 넓게
써주세요.

메리 크리스마스

작은 전구로 꾸민 가로수, 흥겨운 캐롤, 하얀 눈꽃.
당신과 함께하는 크리스마스는 어쩐지 특별한 일이 생길 것 같아요.

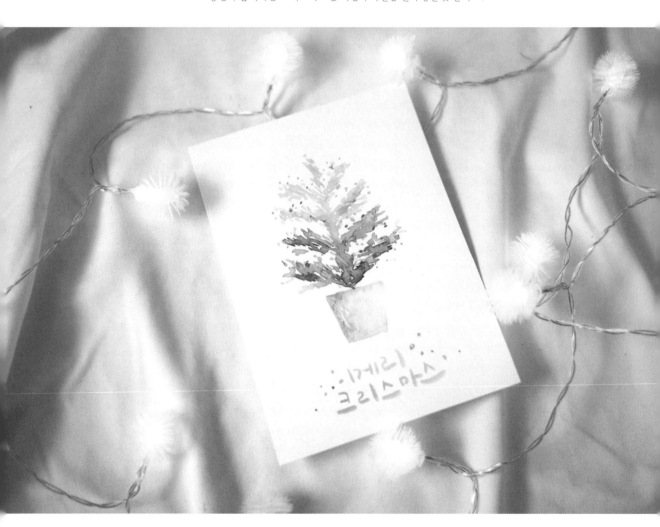

- 레몬옐로
- 퍼머넌트그린
- 샙그린
- 비리디언휴
- 피코크블루

- 퍼머넌트옐로딥
- 버밀리언휴
- 울트라마린딥+로엄버

1. 크리스마스트리를 스케치하고 알아볼 정도로만 남기고 지워주세요. 붓끝으로 빗금을 치면서 트리를 그려주세요. ▢ 레몬옐로 ▢ 퍼머넌트그린

2. 계속 빗금을 쳐서 칠해주세요. 가지 층마다 색을 다르게 칠해주세요. ■ 샙그린 ■ 피코크블루

3. 중간중간 가지를 더해 풍성한 잎을 표현해주세요. ■ 퍼머넌트그린 ■ 샙그린 ■ 비리디언휴 ■ 피코크블루

4. 물방울을 떨어뜨리고 붓으로 흡수시켜주세요.

5. 전구를 그려볼까요? 붓끝으로 노란색을 여기저기 찍어주세요. 물기가 마르지 않아 자연스럽게 번질 거예요. ■ 퍼머넌트옐로딥

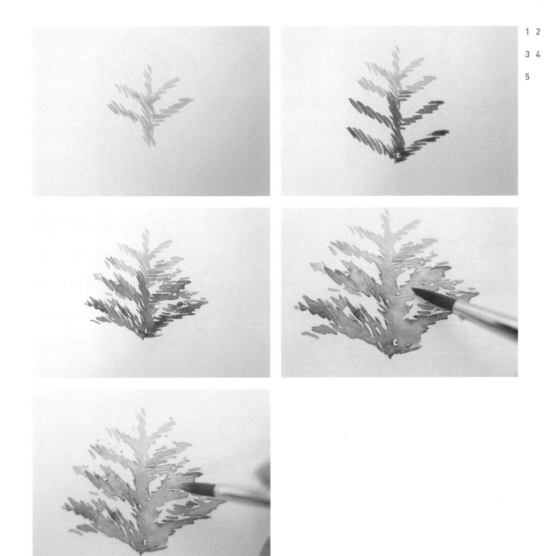

1 2
3 4
5

6 붉은색도 군데군데 찍어주세요. ■ 버밀리언휴

7 화분을 그려볼까요? 화분 형태를 잡아주고 색은 반절만 칠해주세요. ■ 울트라마린딥+로엄버

8 물로 물감을 풀어 그러데이션을 주며 나머지 반절을 채워주세요.

9 처음 칠한 부분에는 되도록 물이 가지 않도록 해주세요.

10 붓을 수건에 닦고 물로 칠해준 화분의 한쪽에 대어 물기를 빨아들이면 자연스럽게 그러데이션이 됩니다.

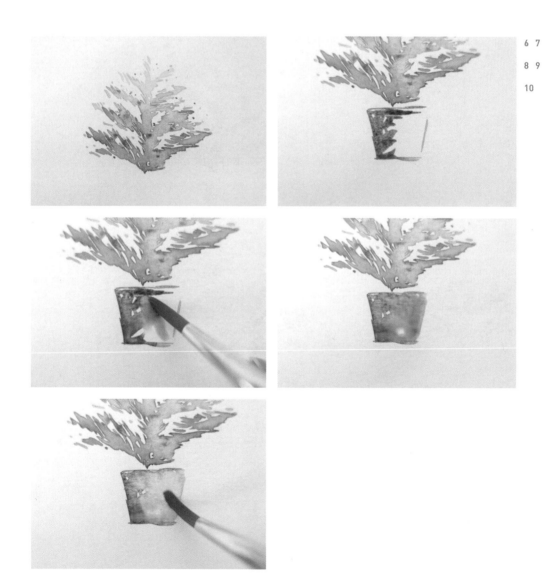

6 7

8 9

10

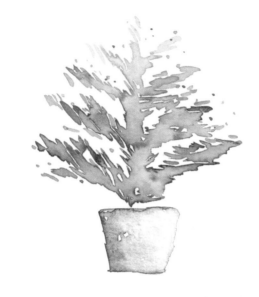

'ㅁ'은 2회로 'ㄹ'은 숫자 '3'을 쓰고 아래에
써주세요. 한 획을 더 그어 써주세요.

'ㅋ'의 'ㅡ'는 곡선으로 '스'의 'ㅡ'는 '마' 아래까지
그어주세요. 길게 그어주세요.

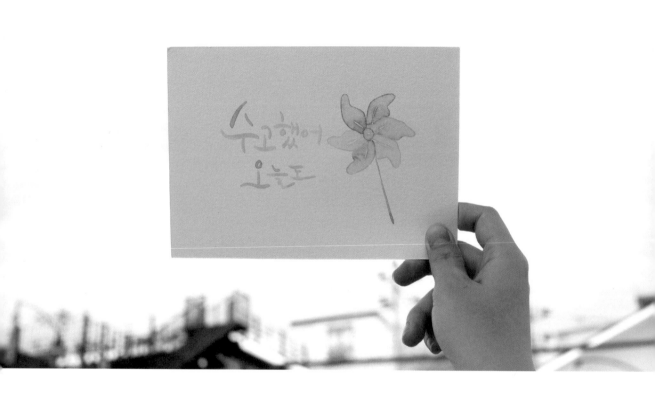

Day 37

수고했어 오늘도

현대인은 참 바쁜 것 같아요. 일에 치이고, 사람에 치이고….
하루하루 참 정신없죠? 잠들기 전 자신에게 속삭여보세요. 칭찬해주세요.

- 🟪 라일락+버밀리언휴(조금)
- 🟫 쉘핑크
- 🟪 라일락
- 🟦 피코크블루
- 🟩 그린페일
- 🟨 쟌브릴리언트+퍼머넌트옐로딥

1 연필로 바람개비를 스케치해주고 형태를 알아볼 정도만 남기고 지워주세요.

2 묽은 농도로 색을 칠해주세요. 이때 가운데 선을 하이라이트로 남겨주세요. ⬛ 쉘핑크

3 그림 위에 물을 1~2방울 떨어뜨려주세요. 이때 물을 바람개비 면이 넓은 곳에 떨어뜨리면 바깥은 연하고 안쪽으로 갈수록 진해지는 효과를 줄 수 있어요.

4 색을 바꾸어 다른 날개를 칠해주세요. 이때 바로 옆 날개가 아닌 그다음 날개를 칠해주세요. ⬛ 피코크블루

tip __ 물감이 마르지 않아 바로 옆 날개를 칠하다 자칫 색이 섞일 수 있어요.

1 2
3 4

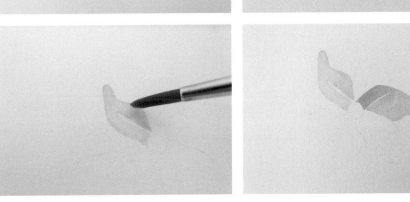

5 같은 방법으로 세 번째 날개도 칠해주세요. ⬛ 라일락+버밀리언휴(조금)

6 나머지 날개도 칠해주세요. 농도를 묽게 했기 때문에 마르는 데에 시간이 걸릴 거예요.

 색 번짐을 주의하며 차근차근 칠해주세요. 🟦 라일락 🟩 그린페일

7 날개를 모두 칠해주었습니다. ⬜ 쟌브릴리언트+퍼머넌트옐로딥

8 중심부와 막대를 칠해주면 완성이에요. ⬜ 쟌브릴리언트+퍼머넌트옐로딥

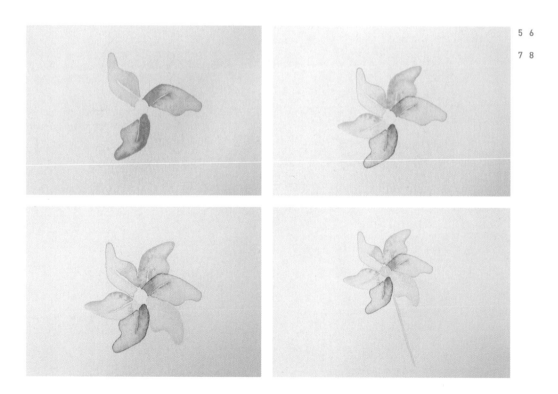

5 6

7 8

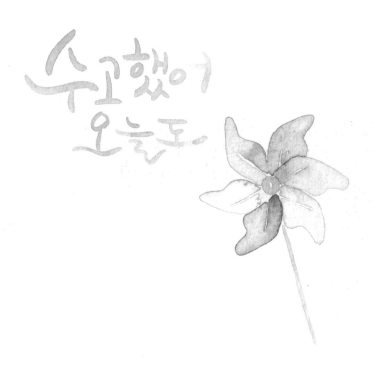

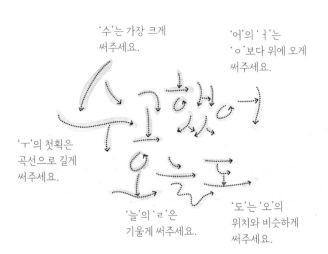

'수'는 가장 크게
써주세요.

'어'의 'ㅓ'는
'ㅇ'보다 위에 오게
써주세요.

'ㅜ'의 첫획은
곡선으로 길게
써주세요.

'늘'의 'ㄹ'은
기울게 써주세요.

'도'는 '오'의
위치와 비슷하게
써주세요.

Day 38

엄마, 아빠 사랑해요

고사리 손으로 만든 종이꽃을 가슴에 달아드리며 했던 말.
훌쩍 커버린 뒤로는 가슴속에 담아두기만 하는 말.

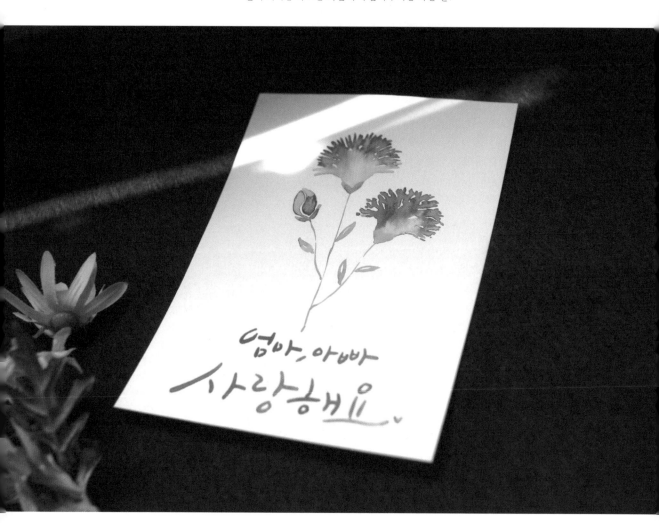

 🟥 퍼머넌트레드(많이)+브릴리언트핑크
🟪 퍼머넌트레드+브릴리언트핑크(많이)
🟩 올리브그린

1 짧은 직선을 여러 번 그어 둥근 모양을 잡아주세요. ■ 퍼머넌트레드(많이)+브릴리언트핑크

2 방향을 살짝 다르게 하여 사이사이에 하이라이트를 남겨주세요.

■ 퍼머넌트레드(많이)+브릴리언트핑크

tip 하이라이트가 없으면 답답해 보이고 여러 꽃잎이 겹친 카네이션의 특징이 살지 않습니다.

3 물로 색을 풀어서 아랫부분의 모양을 잡아주세요. 물이 흥건히 고일 거예요.

4 붓을 수건에 닦고 고인 물에 붓을 대어 물을 빨아들이세요. 이때 아랫부분만 빨아들여야
해요.

1 2
3 4

5 꽃받침을 그려볼까요? 묽지 않은 농도로 칠해주세요. 아직 꽃이 촉촉하기 때문에 물이 많으면 색이 확 번져버려요. 붓끝으로 가늘게 줄기도 표현해주세요. ■ 올리브그린

6 같은 방법으로 한 송이 더 칠해주세요. ■ 퍼머넌트레드+브릴리언트핑크(많이)

7 꽃봉오리를 그려볼까요? 오므려진 부분은 하이라이트를 남겨주세요. ■ 올리브그린

8 꽃받침과 줄기를 그려주세요. ■ 올리브그린

 tip 줄기는 최대한 가늘게 표현해주세요. 줄기가 두꺼우면 그림 전체가 둔탁해 보여요.

9 잎까지 그려주면 완성이에요. ■ 올리브그린

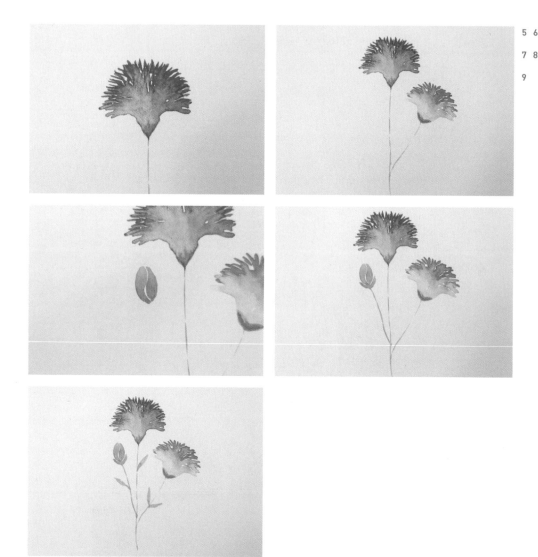

5 6
7 8
9

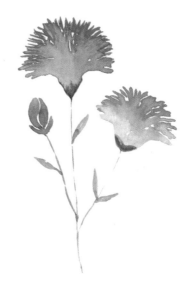

'ㅇ'은 왼쪽으로
기울게 써주세요.

'ㅁ'은 2획으로
써주세요.

'ㅃ'의 두 번째 'ㅂ'이
위에 오게 써주세요.

'ㅅ'의 첫획은 과감하고
빠르게 그어주세요.

'ㅐ'는 'ㅎ'보다
작게 써주세요.

'요'는 '사'와 비슷한
크기로 써주세요.

Day 39

오늘도 좋은 하루

하나뿐인 오늘을 축복이라 여겨보세요.
하루하루 쌓아 후회 없는 삶을 만들어보세요.

 피코크블루(물 많이)
퍼머넌트그린(물 많이)
레몬옐로(물 많이)

1 스케치 없이 풍선의 절반을 칠해주세요. ● 피코크블루(물 많이)

tip 스케치 없이 바로 그리면 더 맑은 느낌을 줄 수 있어요.

2 색을 바꿔 남은 절반을 칠하세요. ● 퍼머넌트그린(물 많이)

3 물방울을 한 번 떨어뜨려주세요.

4 물방울을 한 번 더 떨어뜨려주세요. 풍선의 꼭지를 그려주세요.

tip 물방울을 떨어뜨려주면 더욱 맑은 느낌이 나요.

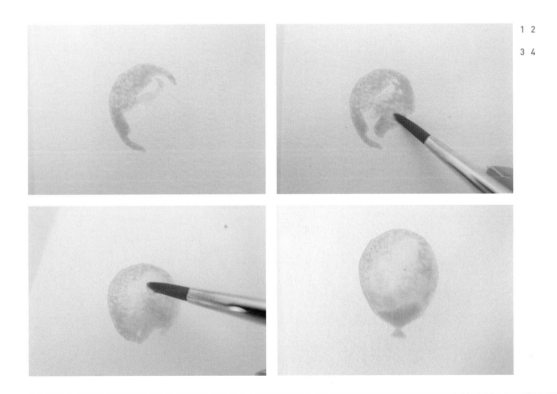

1 2
3 4

5 고인 물을 아래로 내려 그어 줄을 표현해주세요.

6 남은 물은 붓으로 빨아들여주세요. 가운데가 더욱 연해질 거예요.

7 같은 방법으로 풍선을 하나 더 칠해주세요. 이번에는 연두색으로 칠해볼까요?

 ▨ 퍼머넌트그린(물 많이)

8 노란색으로 남은 절반을 칠해주고 물방울을 떨어뜨려주세요. 레몬옐로(물 많이)

9 줄을 그어주고 남은 물을 빨아들이면 완성이에요.

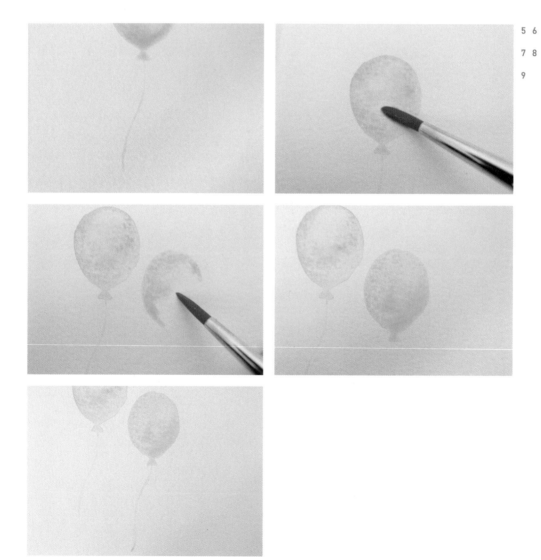

5 6
7 8
9

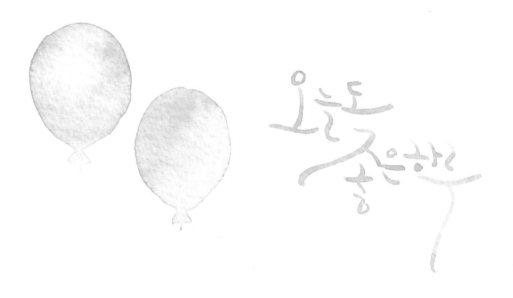

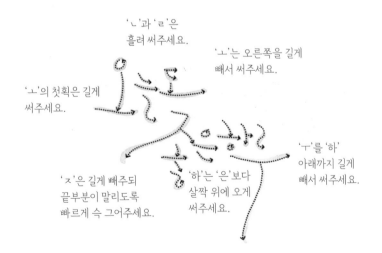

'ㄴ'과 'ㄹ'은
흘려 써주세요.

'ㅗ'는 오른쪽을 길게
빼서 써주세요.

'ㅗ'의 첫획은 길게
써주세요.

'ㅈ'은 길게 빼주되
끝부분이 말리도록
빠르게 슥 그어주세요.

'ㅜ'를 '하'
아래까지 길게
빼서 써주세요.

'하'는 '은'보다
살짝 위에 오게
써주세요.

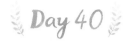

힐링해요

때로는 마음에도 다이어트가 필요해요.
마음이 무거워질 때 그림을 그려보세요. 우리 같이 힐링해보아요.

 ■ 라일락
■ 라일락+퍼머넌트바이올렛
■ 올리브그린
■ 옐로오커

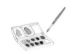

1 세로로 긴 타원을 떠올리며 붓끝으로 콕콕 찍어주세요. ■ 라일락

2 2/3 정도 찍어주세요. ■ 라일락

3 더 진한 색으로 아랫부분을 찍어주세요. 라벤더 한 송이가 완성되었어요.

 ■ 라일락+퍼머넌트바이올렛

4 그림 위에 물 한 방울을 떨어뜨려주세요.

1 2
3 4

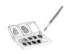

5 같은 방법으로 라벤더 두 송이를 칠해주세요.

6 붓끝으로 줄기를 그어주세요. 이때 줄기는 한 점에 모이게 그려주세요. 모인 곳 아래로
 살짝 퍼지게 그려주세요. ■ 올리브그린

7 잎도 그려주세요. ■ 올리브그린

8 줄기가 모인 지점에 붓끝으로 리본모양을 그려주면 완성이에요. ■ 옐로오커

5 6
7 8

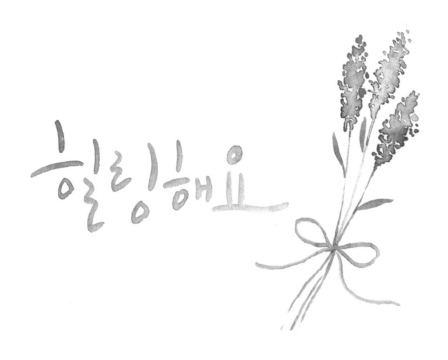

‘ㅣ’는
살짝 휘게
써주세요.

‘ㅎ’은 크게, ‘ㅐ’는
작게 써주세요.

‘ㅎ’은 획을 떨어뜨려
써주세요.

‘ㅛ’의 세로획은 길게
써주고 마지막 획은
길게 빼주세요.

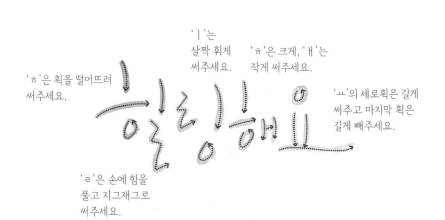

‘ㄹ’은 손에 힘을
풀고 지그재그로
써주세요.

너는
봄 나의
이야

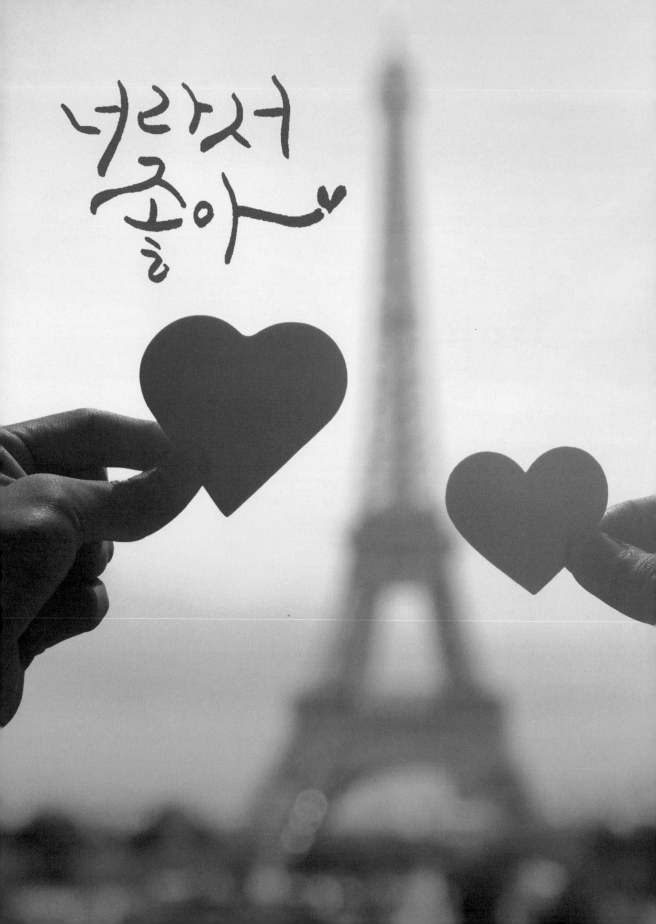

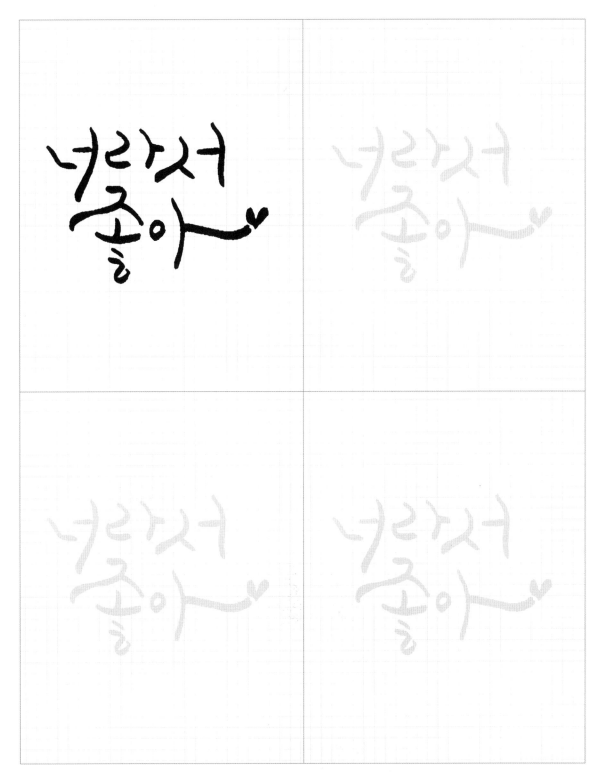

For you

행복한
나날

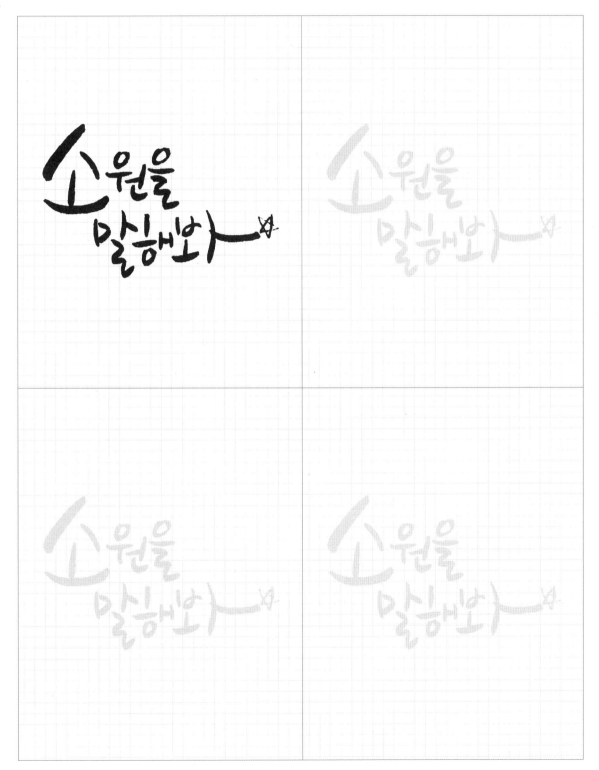

청춘의
찬란함을
믿어요

청춘의
찬란함을
믿어요

수고했어
오늘도

수고했어
오늘도

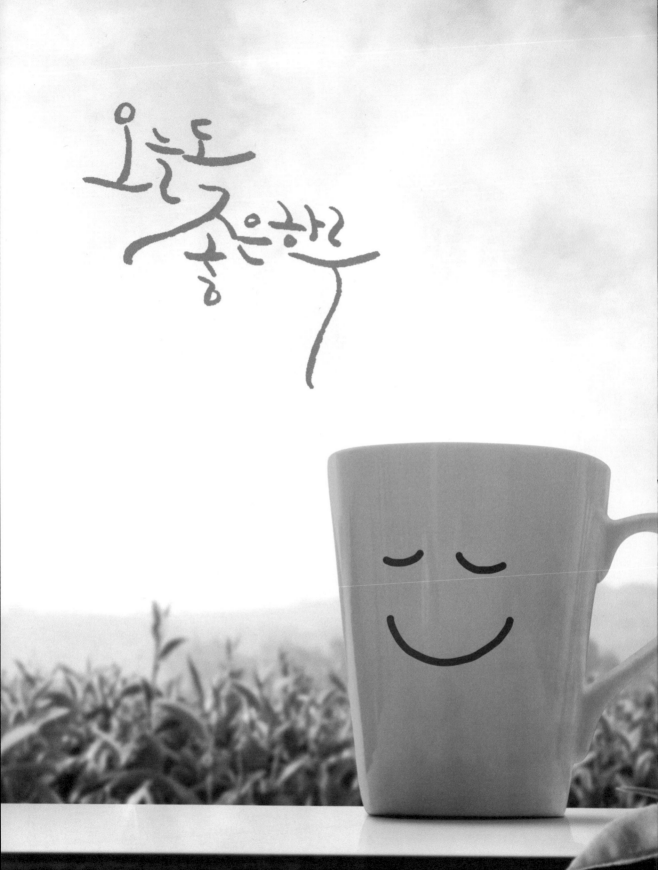

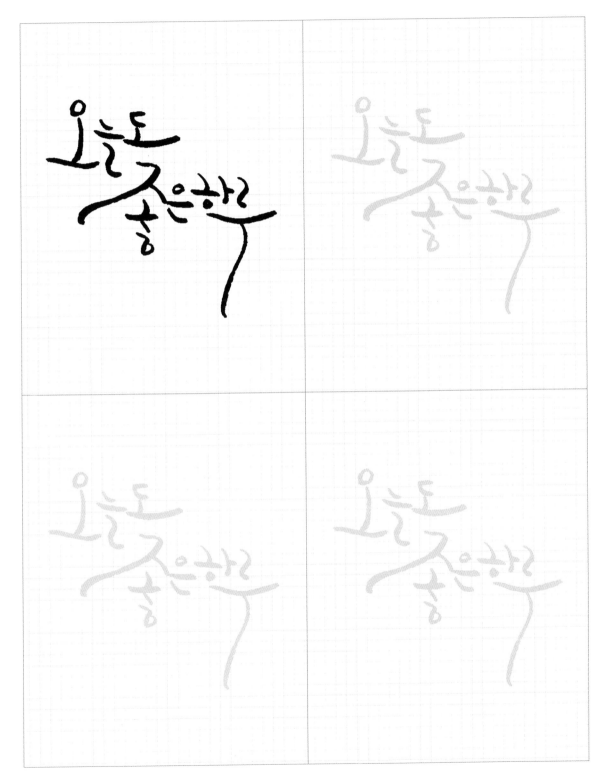

붓 하나로 그리는
수채화 캘리그라피

1판 3쇄 발행 2017년 7월 22일
2판 1쇄 발행 2021년 3월 28일

지은이 강라은
펴낸이 신주현 이정희
마케팅 임수빈
디자인 조성미
제작 (주)아트인
종이 월드페이퍼

펴낸곳 미디어샘
출판등록 2009년 11월 11일 제311-2009-33호

주소 03345 서울시 은평구 통일로 856 메트로타워 1117호
전화 02) 355-3922 | 팩스 02) 6499-3922
전자우편 mdsam@mdsam.net

ISBN 978-89-6857-175-6 13650

www.mdsam.net